會綻放嗎？會蛻變嗎？會閃耀光芒嗎？
日本藝術家佐藤玲的台灣創作之旅

會綻放嗎？會蛻變嗎？會閃耀光芒嗎？

日本藝術家佐藤玲的台灣創作之旅

Rei Sato

佐藤玲＿＿著

前言

日安，首先向初次見面的各位問好！

我是佐藤玲。

2011年9月27日～10月2日，我在台北舉行了個展。

其中，除了一幅塗鴉以外，所有的作品全都是在台灣創作的。

進行創作之前，我在台灣花了九天做了一趟小小的環島旅行。

在各個地方與人們相遇、接觸到不同的事物、拍攝了許多相片，得到了許多創作的點子。

而後，回到台北進行創作，並舉辦了這檔個展。

大家在展覽上只能看到眼前作品所呈現的樣貌；但透過這本書的完成，能夠讓大家看到旅途的經歷與創作的過程，我覺得非常有意思。

而且，我還能將旅行中以及前後所思考的事情，一起寫出來。

撰寫文章，就是要用語言把想法傳達給對方，我覺得運用最容易瞭解的方法應該是理所當然的。

我一直在畫畫，過去未曾將「以文章的形式來傳達事物、說明想法」看得很重要；

即便如此，為了增加傳達某些想法的可能性，我希望能夠盡力地利用文字來表達。

非常感謝您買下了這本書。

敬請慢慢欣賞。

佐藤 玲

會綻放嗎？會蛻變嗎？會閃耀光芒嗎？

Will I Bloom? Will I

Part 1

佐藤 玲 台灣個展
Rei Sato Solo Exhibition

Transform? Will I Shine?

紙上展覽會
創作側記
拼湊・佐藤玲

會綻放嗎？會蛻變嗎？會閃耀光芒嗎？

我一直在尋找著，無論怎麼思考都找不到的答案。
但答案不靠尋找而來，是要自己定義的。
這樣的想法突然在某天浮現我的腦海。

進行這次個展創作之前，我到台灣旅行、攝影、找尋靈感，
開始旅行之前，我因為不知道是否能夠找到此行的意義，感到不安。

然而，「意義或答案並不是尋找而來，是要自己定義的」，
這次的旅行讓我發現了這個道理。

從前，我以為每個人都能像花一樣綻放、
像蝴蝶一樣由蛹美麗蛻變、像星星一樣閃耀光芒。

但是我開始覺得，或許不見得每個人都能如此……

我的意思並非是有才能的人才能綻放；
對我們而言，綻放、蛻變、閃耀光芒，真正的意思到底為何？
我一直在思考這件事。
之後，我腦中浮現了開頭所提的想法。

只要認真面對自己所選定並深信的道路，
採取行動用心生活的人就會綻放、蛻變、閃耀光芒。
如果每個人都只為自己的幸福而活，這個世界就沒辦法運轉。

所以，選定自己所深信的道路時，
重要的是不僅只為了自己，而是為了所有人，
只要每個人都能綻放，世界就會蛻變，總有一天我們的星球──地球也會開始閃耀光芒。

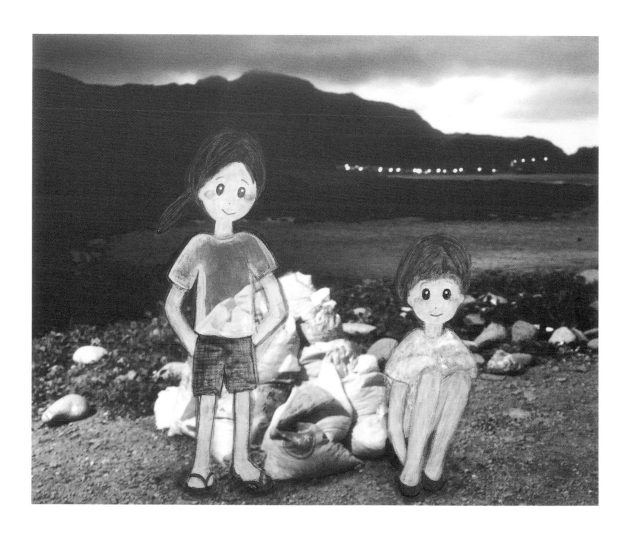

我們只是在等星星出現 | We're Just Waiting for The Stars To Come Out
2011
W455 × H380 mm
相布輸出、壓克力顏料 | Photo print and acrylic on canvas
©2011 Rei Sato/Kaikai Kiki Co., Ltd. All Rights Reserved.

Different Summer
2011
W455 × H380 mm
相布輸出、壓克力顏料 | Photo print and acrylic on canvas

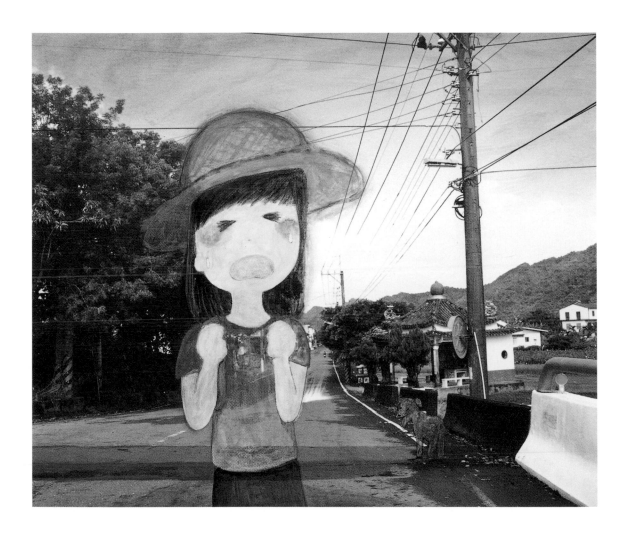

這份愛 | This Piece Of My Love
2011
W530 × H455 mm
相布輸出、壓克力顏料 | Photo print and acrylic on canvas

沒有答案的問題 | Questions With No Answers
2011
W530 × H455 mm
相布輸出、壓克力顏料 | Photo print and acrylic on canvas
©2011 Rei Sato/Kaikai Kiki Co., Ltd. All Rights Reserved.

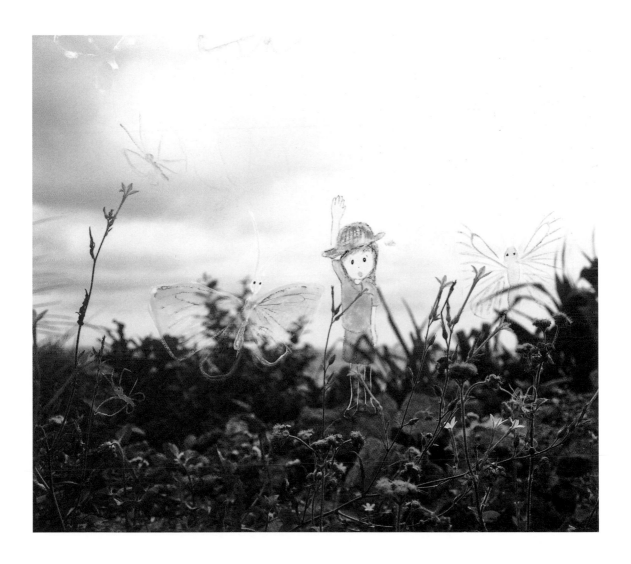

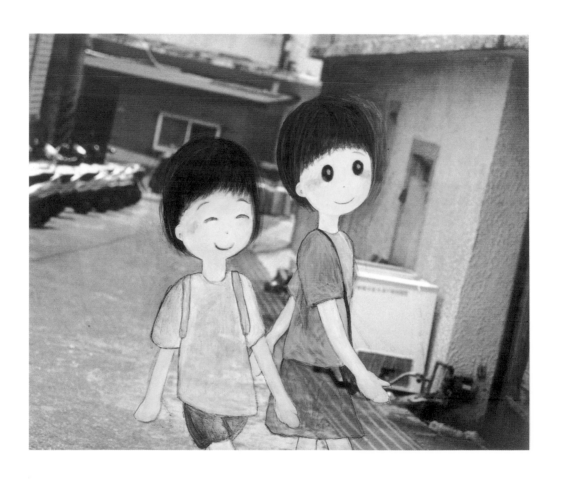

一個關於只是在你身邊一起走路就很開心的故事
The Story Of How I Was Happy Just To Have You Walking At My Side
2011
W727 × H606 mm
相布輸出、壓克力顏料 | Photo print and acrylic on canvas
©2011 Rei Sato/Kaikai Kiki Co., Ltd. All Rights Reserved.

撒網捕熠 | Sparkle Fishing
2011
W727 × H606 mm
相布輸出、壓克力顏料 | Photo print and acrylic on canvas
©2011 Rei Sato/Kaikai Kiki Co., Ltd. All Rights Reserved.

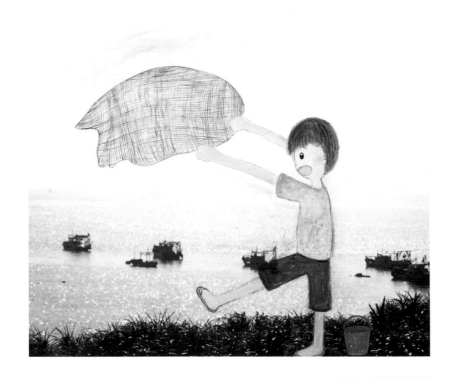

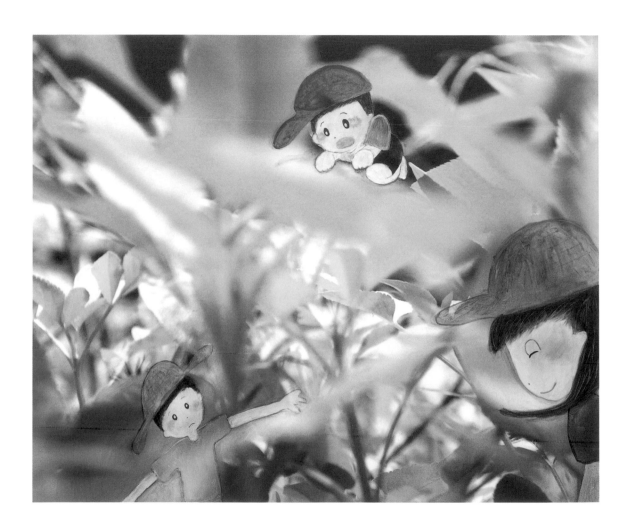

I will find you.
2011
W727 × H606 mm
相布輸出、壓克力顏料 | Photo print and acrylic on canvas

走吧！ | **Off We Go!**
2011
W1000 × H1000 mm
相布輸出、壓克力顏料 | Photo print and acrylic on canvas
©2011 Rei Sato/Kaikai Kiki Co., Ltd. All Rights Reserved.

許多生活 | **All Those Lives**
2011
W803 × H1000 mm
相布輸出、壓克力顏料 | Photo print and acrylic on canvas
©2011 Rei Sato/Kaikai Kiki Co., Ltd. All Rights Reserved.

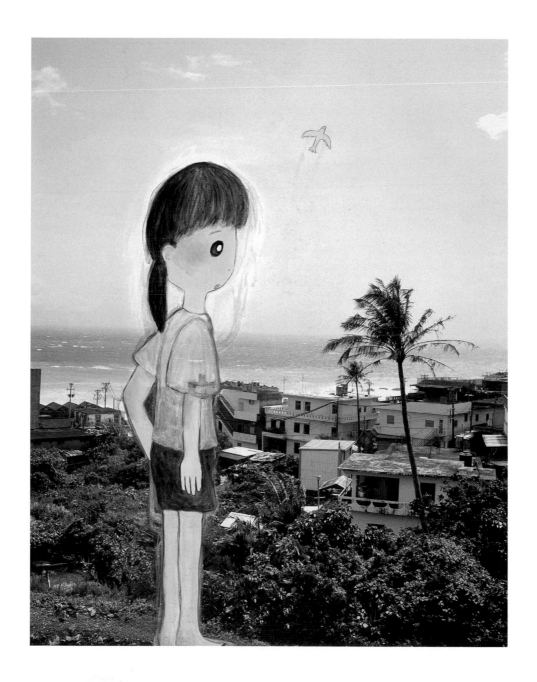

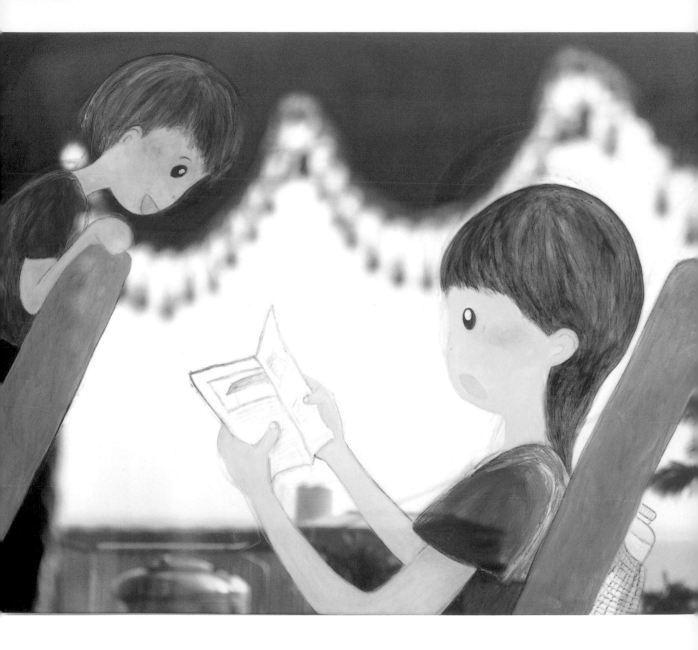

旅遊書上沒寫的事｜Not In The Guidebook
2011
W1000 × H803 mm
相布輸出、壓克力顏料｜Photo print and acrylic on canvas
©2011 Rei Sato/Kaikai Kiki Co., Ltd. All Rights Reserved.

想要的顏色 | Just The Color You Wanted
2011
W803 × H1000 mm
相布輸出、壓克力顏料 | Photo print and acrylic on canvas
©2011 Rei Sato/Kaikai Kiki Co., Ltd. All Rights Reserved.

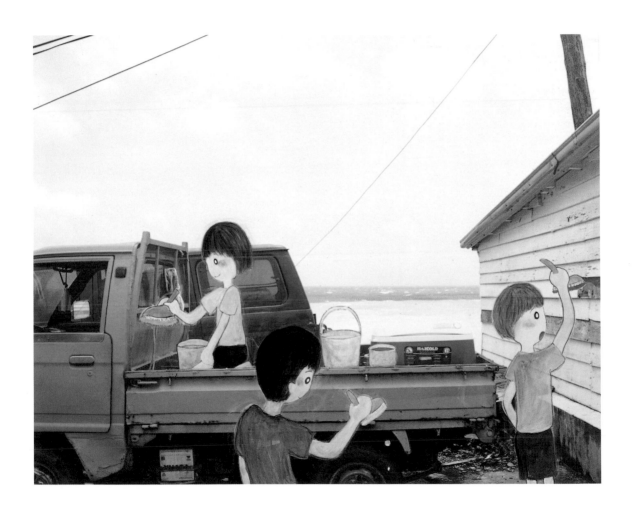

花是怎麼開的呢？ | **I Wonder How Flowers Bloom**
2011
W1000 × H803 mm
相布輸出、壓克力顏料 | Photo print and acrylic on canvas
©2011 Rei Sato/Kaikai Kiki Co., Ltd. All Rights Reserved.

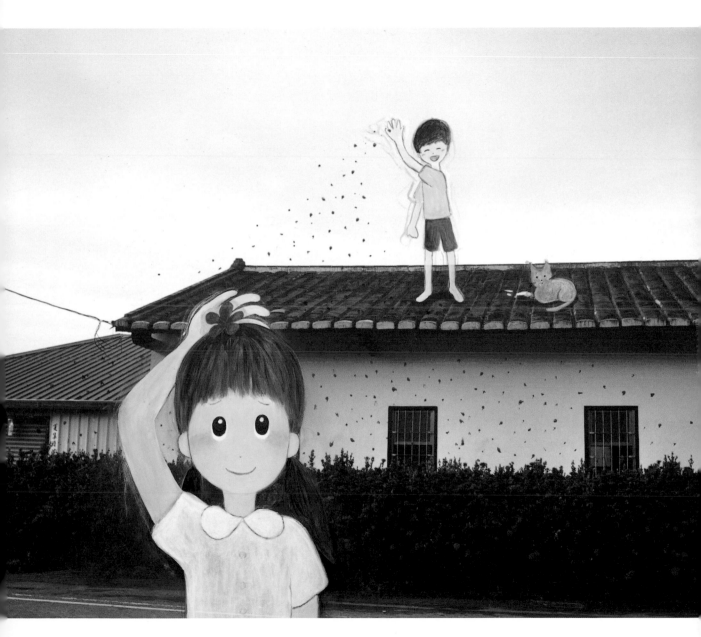

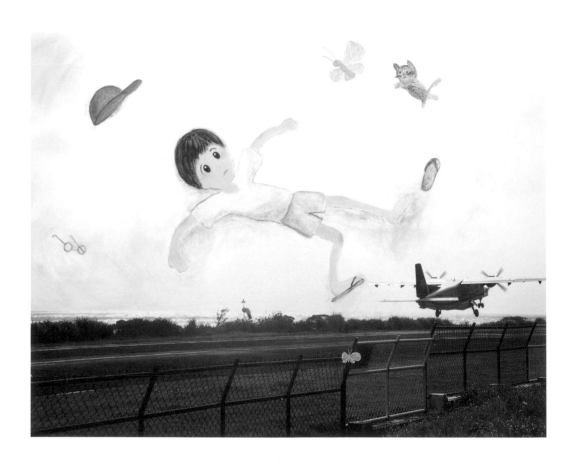

是飛起來？還是掉下去？1 | Flying or Falling？1
2011
W1167 × H910 mm
相布輸出、壓克力顏料 | Photo print and acrylic on canvas

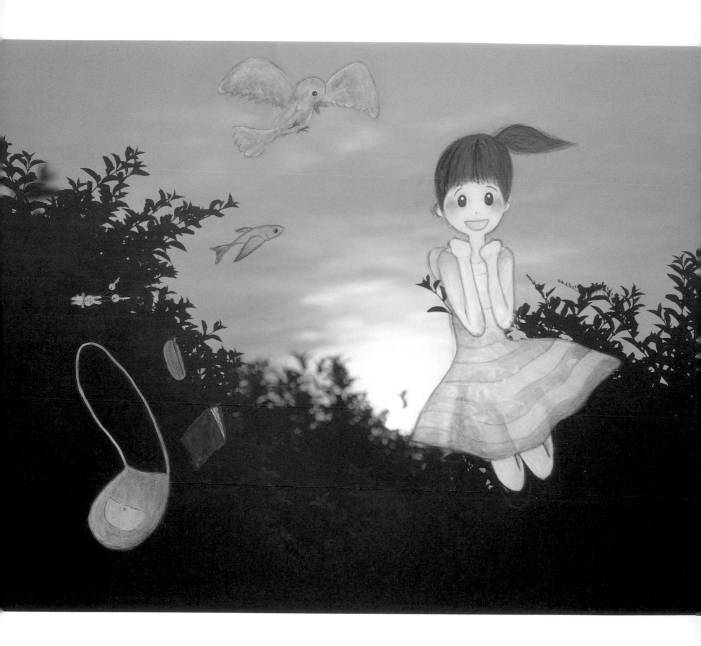

是飛起來？還是掉下去？2 | Flying or Falling？2
2011
W1167 × H910 mm
相布輸出、壓克力顏料 | Photo print and acrylic on canvas

到哪都跟朋友一起 | Anywhere With My Friends
W1455 × H1120 mm
2011
相布輸出、壓克力顏料 | Photo print and acrylic on canvas
©2011 Rei Sato/Kaikai Kiki Co., Ltd. All Rights Reserved.

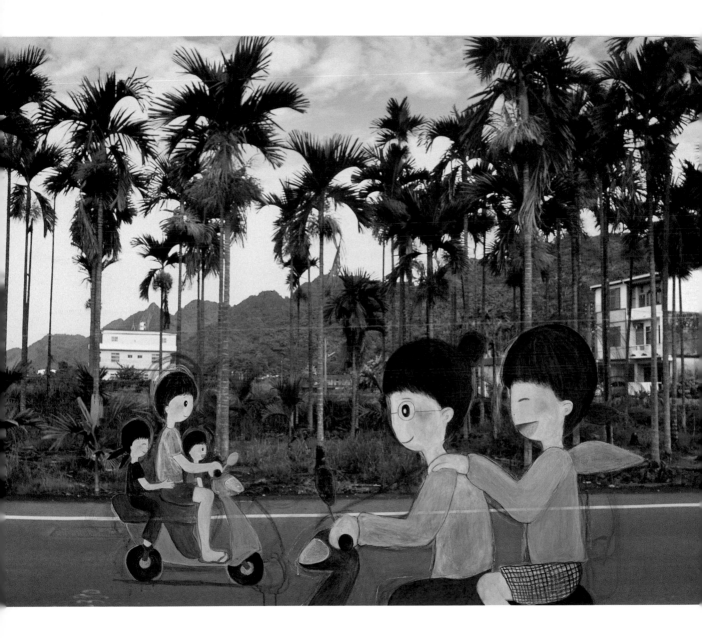

再一次凝視 | Another Look
2011
W1120 × H1455 mm
相布輸出、壓克力顏料 | Photo print and acrylic on canvas
©2011 Rei Sato/Kaikai Kiki Co., Ltd. All Rights Reserved.

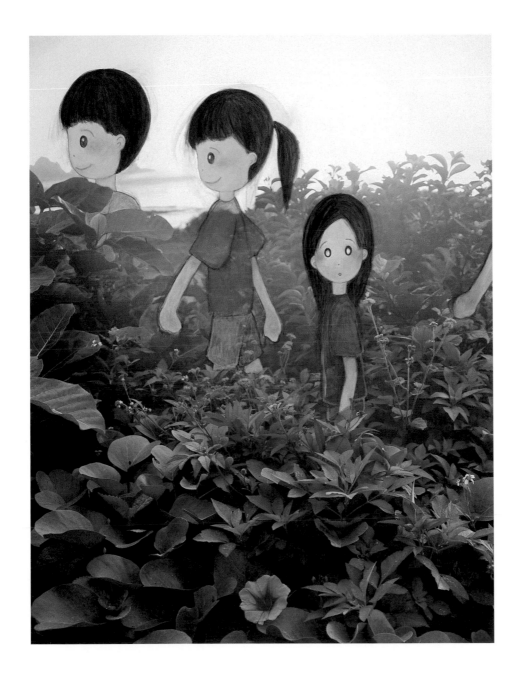

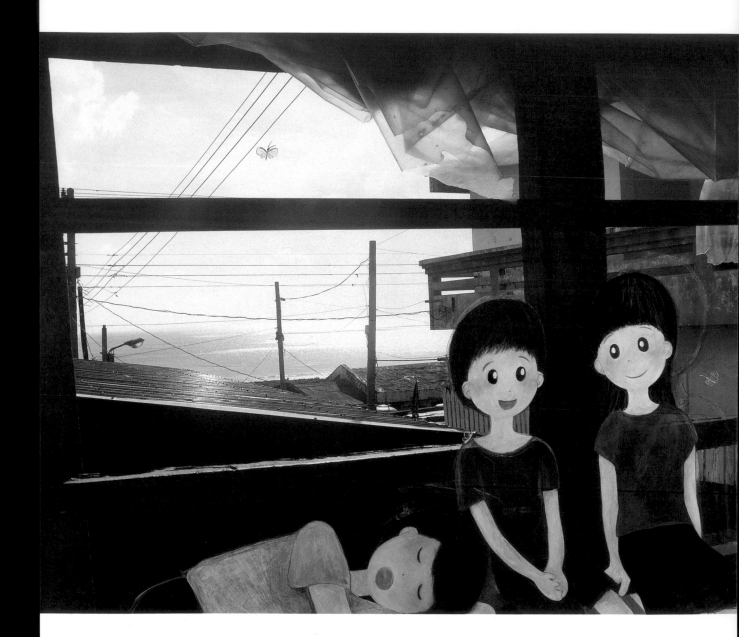

夢見輕飄飄的自己 | Dreaming Lofty Dream
2011
W1620 × H1303 mm
相布輸出、壓克力顏料 | Photo print and acrylic on canvas
©2011 Rei Sato/Kaikai Kiki Co., Ltd. All Rights Reserved.

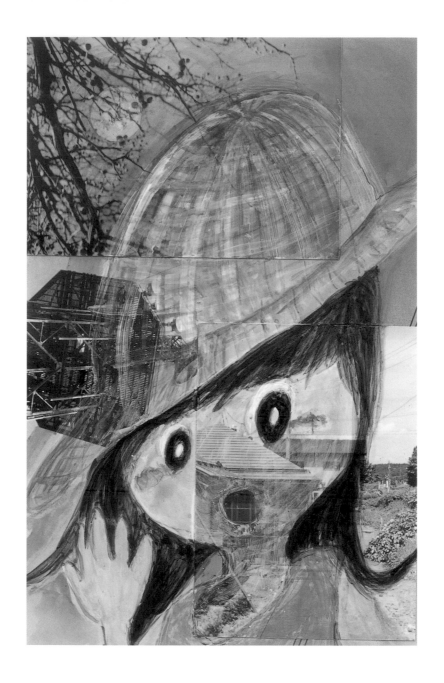

我走囉！｜I'm Off!
2011
W203 × H254 mm
相紙輸出、壓克力顏料、筆｜Acrylic and pen on photo

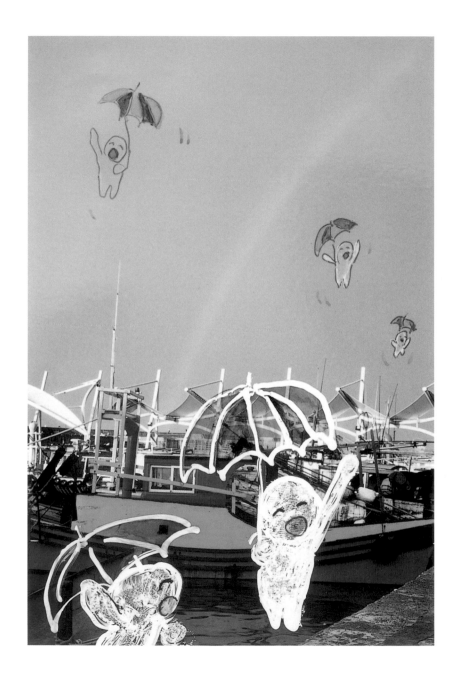

44

彩虹男孩 | Rainbowys
2011
W89 × H127 mm
相紙輸出、水彩顏料、筆、修正液 | Watercolor, pen, and whiteout on photo

因為天空實在太藍了 | Because The Sky Is So Blue
2011
W152 × H102 mm
相紙輸出、水彩顏料、筆 | Watercolor and pen on photo
©2011 Rei Sato/Kaikai Kiki Co., Ltd. All Rights Reserved.

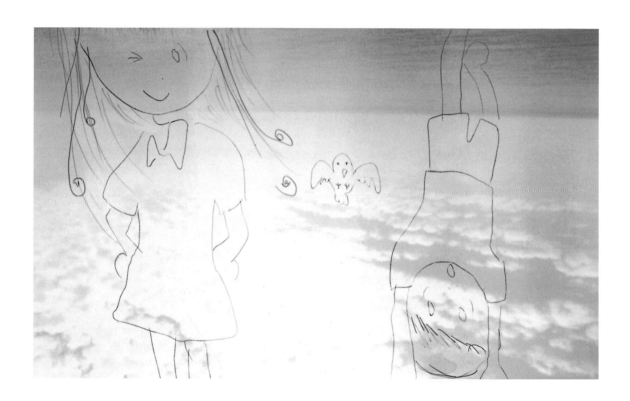

Daily Hope1
2011
W152 × H102 mm
相紙輸出、水彩顏料、筆 | Watercolor and pen on photo
©2011 Rei Sato/Kaikai Kiki Co., Ltd. All Rights Reserved.

Daily Hope2
2011
W152 × H102 mm
相紙輸出、水彩顏料、筆 | Watercolor and pen on photo
©2011 Rei Sato/Kaikai Kiki Co., Ltd. All Rights Reserved.

我在看喔｜I'm Watching
2011
W152 × H102 mm
相紙輸出、水彩顏料、筆｜Watercolor and pen on photo

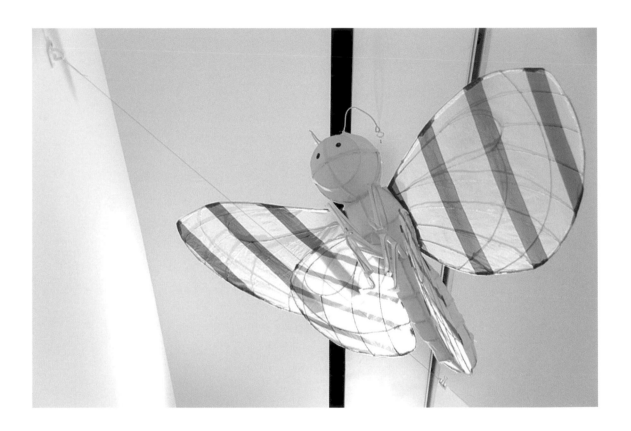

台灣的蝴蝶1 | Taiwanese Butterflies 1
2011
W900 × D650 × H350 mm
鐵絲、布、塑膠布、壓克力顏料 | Wire、cloth、vinyl sheet、acrylic
©2011 Rei Sato/Kaikai Kiki Co., Ltd. All Rights Reserved.

台灣的蝴蝶2｜Taiwanese Butterflies 2
2011
W650 × D400 × H180 mm
鐵絲、布、塑膠布、壓克力顏料｜Wire、cloth、vinyl sheet、acrylic

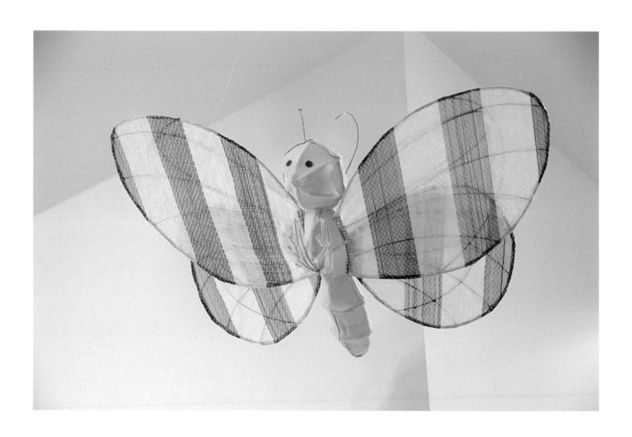

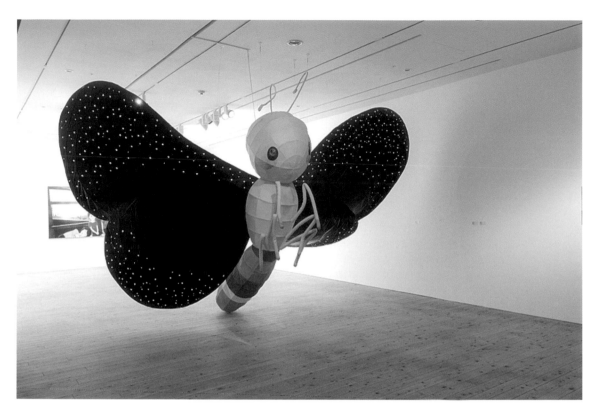

 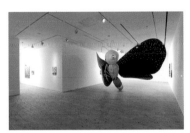 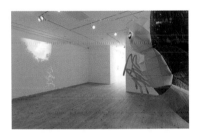

會綻放嗎？會蛻變嗎？會閃耀光芒嗎？｜Will I Bloom, Will I Transform, Will I Shine?
2011
依場地大小｜Determined by the size of venue
鐵絲、布、塑膠布、壓克力顏料、影片｜Wire、cloth、vinyl sheet、acrylic and video
©2011 Rei Sato/Kaikai Kiki Co., Ltd. All Rights Reserved.

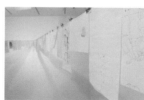

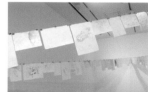

軌跡 │ Traces
2011
依場地大小 │ Determined by the Ssize of venue
紙、水彩、筆 │ Watercolor and pen on paper
©2011 Rei Sato/Kaikai Kiki Co., Ltd. All Rights Reserved.

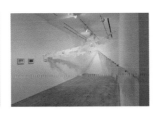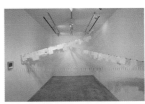

作品説明

——— 01-04

——— 05-07

01
我們只是在等星星出現
We're Just Waiting for The Stars To Come Out

這的確只是在陳述等待星星的畫作。畫面後方出現的垃圾袋，與「只是在等星星」這件事有相對關係。在與友人的Jupy的對話裡，提到了「Do Nothing」這句話；什麼都不做的説法，對於身為日本人的我來説非常有趣。這是一幅稍微受到這句話影響的作品。

02
Different Summer

美濃街道的氣氛，就像是日本山形縣鄉下的阿嬤家，讓我憶起了往年的暑假，這幅就是回想起當初感覺而畫的作品。夏天依舊是夏天，沒有什麼改變，但與過往的夏天相比，一切卻已經不一樣了；因為自己想要變化，以及經歷過地震後必定也讓許多事物都改變了。

03
這份愛
This Piece Of My Love

旅途中遇上了兩隻超可愛的小狗；我不只覺得牠們可愛，還對牠們抱有奇妙的情感。我找到了喜愛的城鎮、與牠們相遇；但旅行要繼續，不得不離開，只能抱著這份愛意在短短的時間內與牠們相處。

表達得很抽象，而人生本就有悲傷與難過的事；只能懷抱著這份愛，繼續生活下去。

04
沒有答案的問題
Questions With No Answers

我從小到大一直在思索著「人為什麼會死去？」這類沒有答案的問題。但我現在認為，答案不是追尋而來的，是要自己慢慢在人生中定義的。畫中女孩正向自己畫下的蝴蝶丟出了問題（當然也不會有答案）。這是本次展覽主題重點的作品之一。

05
一個關於只是在你身邊一起走路就很開心的故事
The Story Of How I Was Happy Just To Have You Walking At My Side

我將與友人能互通心意的喜悦畫了出來。僅僅是與朋友並肩走在一起，就令我相當開心了。這次個展中的大型立體作品是與朋友共同製作的，一起完成作品是令人非常愉快的事。

06
撒網捕熠
Sparkle Fishing

正在好奇相片中的漁船是在捕撈什麼時，我想著，捕的若不是魚，而是將海面上美麗的閃光捕捉下來，一定非常有趣吧！因此畫下了當時的情景。

07
I will find you.

我畫的是想要追尋什麼的心情。每個人都追尋著不一樣的東西，但這幅作品所畫的是在「尋人」，像是要找到了，卻又還沒找到的狀態。

_____ 08-12

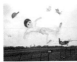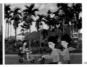

_____ 13-15

08

走吧！

Off We Go!

主題是「走吧」，但目標所指的並不是特定的地點，而是方向。

畫作本身或許看不出來，但這是我對於「藝術」思考過後的作品。對我們而言，能夠指出好的方向的東西，應該就算是藝術吧！這就是這幅作品的概念。我抱著「畫出可以走向比現狀更好的境界」的想法畫了出來；並非要敍述很困難的事，只是單純地想畫出「邀約」的感覺。

09

許多生活

All Those Lives

我喜歡從高處俯瞰街道與人群，可以實際感受到這麼多地方有這麼多生命存在。而且，想到有這麼多人全都擁有自己的生活、不同的人生、各自的夢想，真是太棒了。

10

旅遊書上沒寫的事

Not In The Guidebook

這次旅行中最深刻的感受，就是旅遊書所寫到的，真的只是一小部分的事情。旅途上與人邂逅、交流的趣事，是旅遊書無法記述的。

11

你想要的顏色

Just The Color You Wanted

許多台灣人DIY做出來的東西，都讓我看了很感動。雖是簡單的事物，畫上自己想要的色彩後，就擁有了美好的模樣。用自己的雙手可以創造出什麼，這點讓人很興奮。

12

花是怎麼開的呢？

I Wonder How Flowers Bloom

花理所當然地一定會開，但人類卻不一定能夠如此。

13

是飛起來？還是掉下去？1

Flying or Falling？1

看不出畫中人物是向上飛或是往下掉。不知道自己的人生現在是在往下掉呢？(這聽起來好像不太妙) 或是向上飛呢？

14

是飛起來？還是掉下去？2

Flying or Falling？2

與前一幅作品為系列作品。這是我在成功鎮拍下來的日出，當時鳥兒們很幸福似地鳴叫著。我真的覺得這是個美麗的地方。

15

到哪都跟朋友一起

Anywhere With My Friends

與旅途上相識的朋友 Jupy 一起騎著機車。這幅作品想說的是，自己的行動，無論是多麼微小的事情，若是積極地前進就有無限的可能，這是我在旅行中的實際感受。

——— 16-20

——— 21-22

16

再一次凝視

Another Look

身邊有著一些重要的物品,我想要表現的是再次
察覺、確認其存在重要性的當下感受。

17

夢見輕飄飄的自己

Dreaming Lofty Dream

做夢可以讓人隨處無拘地飄飛起來。做夢是很重
要的,不要輕忽這件事呦!

18

我走囉!

I'm Off!

這是唯一在來台前於日本所畫的作品。當時的心
情是:雖然還沒想出主題,但總之加油吧!

19

彩虹男孩

Rainbowys

每當我打定主意或是有了新的想法,看到彩虹的
機率就非常高,真是很奇妙。這次旅行中看見了
兩次彩虹。這代表著我改變了想法後,又再度做
了改變的意思?或只是我性格單純,容易被天氣
左右想法……?確實感知到了什麼對我而言是很
重要的。雖然不巧遇上了颱風,在連日陰雨裡繼
續著旅程,但因為看到了彩虹,就覺得是很棒的
旅行了。

20

因為天空實在太藍了

Because The Sky Is So Blue

因為天空與海面都太藍了,分不出海天的分際!

21-1 & 21-2

Daily Hope1 & Daily Hope2

我想,拚命努力工作著的人們,日常生活就存著
希望。我很實際地受到了他們的鼓舞,我絕對不
會忘記努力地烤著食物的阿桑,她頭頂上屋簷的
牽牛花正盛開著並隨風搖曳,姿態多麼美麗。還
有泡沫紅茶店的女店員,手藝多麼精湛;看著她
的手藝,讓我因為想跟她攀談而又到店裡消費。

22

我在看喔

I'm Watching

畫中女孩迎著風想要尋找蝴蝶;而在強風吹襲
下,蝴蝶仍舊奮力地飛著。

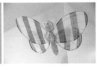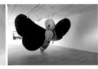

23-25

23-1

台灣的蝴蝶 1

Taiwanese Butterflies 1

使用了台灣在地的材料。足部是珍珠奶茶的吸管
所構成的，翅膀是我在水果攤上買水果時拿到的
塑膠袋。

23-2

台灣的蝴蝶 2

Taiwanese Butterflies 2

使用了台灣在地的材料。翅膀是我在街上看到的
塑膠布。

24

會綻放嗎？會蛻變嗎？會閃耀光芒嗎？

Will I Bloom, Will I Transform, Will I Shine?

陳述本次展覽土題的作品。我想結合花朵、蝴
蝶、星星與人們。大蝴蝶的翅膀上有無數的星
星，並在夜空中伸展。從蝴蝶左眼投影出的，是
旅程中錄製的花朵與蝴蝶影像；右眼則是女孩專
注奔跑的塗鴉動畫。整體結合起來，就像是女孩
尋找著蝴蝶與花朵，而大蝴蝶正看著這幕景象。

25

塗鴉插畫／軌跡

Traces

這些塗鴉大多是旅途中在旅館或火車上所畫的。
而在出發前，旅程其實就已開始，回來之後旅程
仍然持續。

その分の愛してると

創 作 側 記

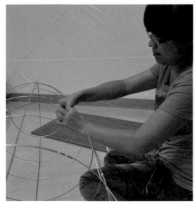
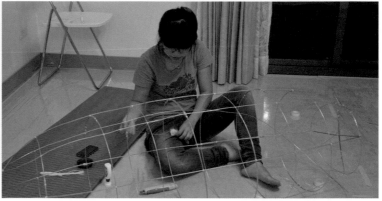

與Jupy在蘭嶼分別後，我回到台北的那幾天，一直手忙腳亂地準備著展覽，過了幾天才發信給她。

結果Jupy真的要來幫忙製作作品！

沒有比這更令我高興的事了。

蝴 蝶
大 型 立 體 作 品

開始製作前，要先模擬尺寸與規格。

在牆上貼上膠帶確認高度，再透過紙型瞭解具體的規模。

接著也大致決定了要使用什麼材料。

於是，我先教 Jupy 架構的作法，便一起開始製作。
她的手比我靈巧，做得相當美麗。
（題外話，因為「漂亮」的中文發音很困難，我一直記不起來，
但 Jupy 製作時，我一直說著這個詞，不知不覺就記起來了！）

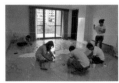

而且，到了週末，Jupy 的朋友們也跑來幫忙了！

貼好布以後，要用壓克力顏料上色，所以加上了防鏽塗料。
真是非常累人的工作。
台北的夏日也不留情地曬著陽台，我揮汗如雨地作業著。

Jupy 為了避免直接踩在畫材上，而說要「戴上腳套」。
真是絕妙的好主意啊！

貼上布料。
終於開始成形。

因為翅膀是黑色的，所以身體的部分我想要做明亮點的顏色，
接著便一個個地上色。

考慮到運送、進出門等狀況，所以必須將蝴蝶拆成一塊塊地製作。

66

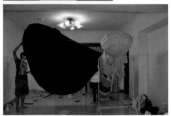

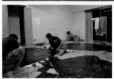

從各個部件便可以看出大概的形狀，更容易抓到完成後的樣貌；
讓人想立刻就組裝起來。
Mikan非常驚訝地發現她給我的衣架竟也成了蝴蝶的一部分。

鏘！！！！

相較於擺放在地上的模樣，加上翅膀後突然變得更為龐大。
果然很多情況沒組裝就看不出來。
越來越想加快組裝速度了。

想著要如何在短時間內於畫廊裡組裝完成、還有接續部位的修正等，也
有不少猛然一瞥難以察覺的細部需要修正。

翅膀預定是黑色，但組裝時為了讓它有夜空的感覺，緊急加上了天藍
色、藍色的漸層塗佈。

為了模擬面孔而做了一只眼睛。
雖然起初是為了模擬而作的，在完成了其他樣式之後，卻對這隻眼睛產
生了偏愛，最後就用它來製作面孔。

奇妙的故事

旅行前在畫廊想著展覽規劃，決定製作蝴蝶大型立體作品後，在走往畫
廊外的洗手間時，一步出玻璃門就發現有蝴蝶正撞著玻璃試著要飛進來。
在我想到「啊！蝴蝶！」時，蝴蝶已經向外飛走了。
之後跟長駐畫廊的工作人員講起這件事時，笑說，那時候的蝴蝶難道是
後來化身成Jupy，為了報恩而來幫忙製作的嗎？
當然，這絕對是玩笑話！
以前我曾在構想出天使會吃彈珠的故事後，立刻在路邊發現了彈珠；
讓我相當驚訝，但也覺得有種不可思議的聯結。

台 灣 的 蝴 蝶

中 小 立 體 作 品

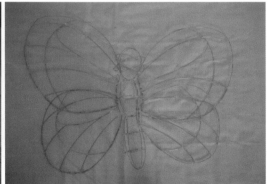

既是身在台灣，而且我想以自己的感覺選用材料製作「台灣的蝴蝶」；
我從旅途上發現的物品得到了靈感。

對台灣人來說是平常看慣了的東西，但對於初來乍到的我卻是新奇又可
愛的；我最喜歡旅行時得到這樣的感覺。

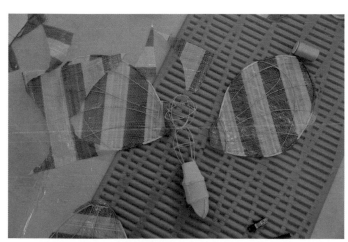

剛開始只是組成架構,漸漸地形成蝴蝶的樣子。
製作作品的過程中,有時會覺得它越來越可愛,
在那瞬間,我感覺作品的觸感有了變化。
蝴蝶的材料是非常細緻的,拿在手上會覺得好像
抓著小雞一樣。

影 像 作 品

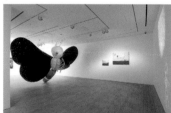

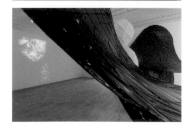

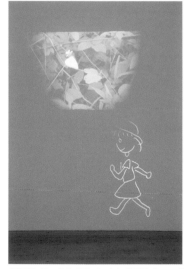

看著在美濃拍攝的蝴蝶影片，雖說是我自己拍的，不知道為什麼卻有感到緊迫的印象。

我在自動播放的飛舞蝴蝶影片中，把人的影像合成了進去，我想這是因為我看出其中隱含的希望。

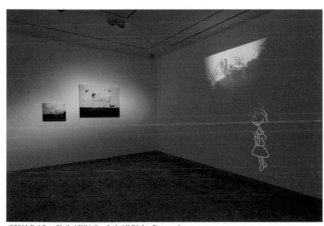

在繪畫與製作其他作品時,我的想法略為收斂起
來,思考著要如何剪輯影像。

我決定了以「人或是其他生物都有可能像蝴蝶一
樣蛻變」,作為製作概念的核心。

繪畫

拿到了業者做好的畫布，
我立刻掛了起來。

有人問我，拍照時就已想好要畫上什麼了嗎？其實沒有。
大多是掛起來之後，凝視著畫布時才決定要畫上什麼的。
而且在動筆時，情節與想法才慢慢產生出來。

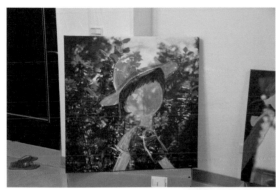

我先用鉛筆等材料仔細打完草稿後，再沿著線條描繪；所以，我刻意以畫具放開手腳地揮灑之後，才一路進行下去。

圖畫逐漸地有了變化。

而作畫的過程隨著時間流過，想法也會改變。
我覺得，能將這些經過放進作品裡，畫才有趣。

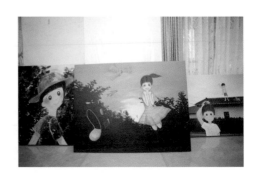

塗鴉是旅途中在旅館、移動的火車上所畫下來的。

在展示前，它們是一張張的片段，一段段我的見聞記錄；各有不同的意義。我想將它們串聯起來，成為一件可以呈現出旅程軌跡的作品。

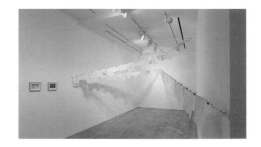

塗鴉

拼湊・佐藤玲

※ 成長・學習 ※※※

▶ 大概從幼稚園開始就覺得勞作、畫畫很有趣。
　我對小時候的記憶不多，
　但對於「做勞作好好玩！」的回憶卻牢牢記在腦中。

▶ 高中時就開始創作了，不過那時繪畫只是個人的興趣，
　仍未考慮發展為工作。
　直到遇到了村上隆先生，進入 Kaikai Kiki 之後，
　才下定決心要走創作這條路。

▶ 我知道我想走的是創作之路，於是就向美術學校申請入學；
　其實我也想不起來是何時得知有美術學校這個選擇的。

要說我在美術學校主要學到些什麼，
我想應該是美術學校裡什麼樣的人都有，
也有各式各種不同的表現方式吧！

差不多在入學的同一時間，我也開始在 Kaikai Kiki 擔任助理，
所以除了學校之外，我在 Kaikai Kiki 學到了更多。

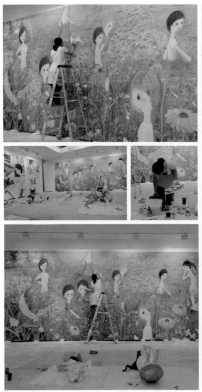

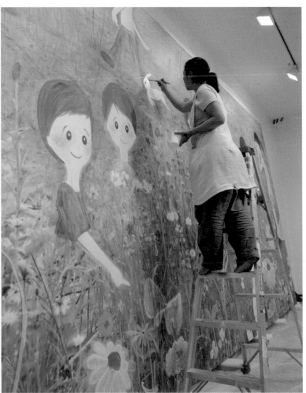

Photo by GION

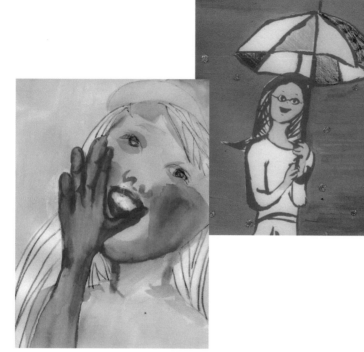

GEISAI#1的作品。

→學生時代受到的最大影響就是能在GEISAI#1展出。
高中畢業沒多久的那段日子裡,
有種「具體而言,雖然不知道要做什麼,
卻覺得必需去做點什麼」的焦慮感。
就在那個時候剛好知道了GEISAI的存在,
有了「就是這個了!」的感覺,便決定參加了。
雖然所有的事情幾乎都是第一次,
但我也因此學到了開始行動的重要性。

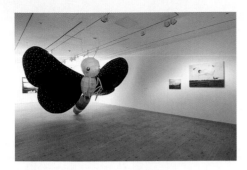

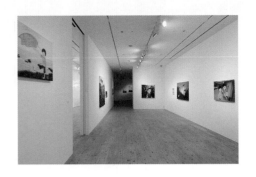

※創作・展覽※※※

- 創作經驗時常在我心裡留下不同的印象，
 但這次的台灣個展讓我印象最深刻。
 因為每次的展覽都是盡了當下最大的精力，
 所以對我來說，印象最深刻的理當就是最新的展覽；
 況且這次更是抱著「顛覆自己此前所有想法」的心情而做的，
 因此更加深刻。

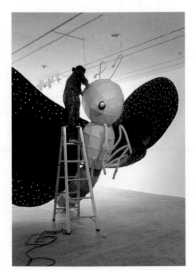

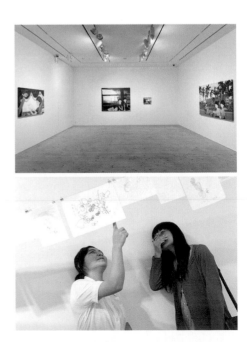

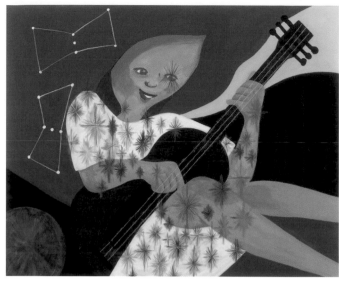

➤ 初次感受到自己的作品成名，或說意識到作品真的離開了我，

是在TOKYO GIRLS BRAVO2上；

我自己非常喜愛的作品賣掉了，非常非常開心、感動。

➤ 除了現在用到的創作方式，我覺得與其拘泥於方式，

相較於媒材，我更想學到的是表現手法。

我仍想繼續進行影像創作，但因為自知缺少相關知識，因此想要一邊創作一邊學習。

我常想著要做的，還有發展出 DIY 技術（各種工具的使用方式、構思新的架構等等）之類的事。

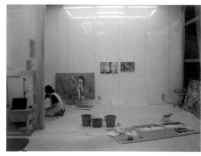

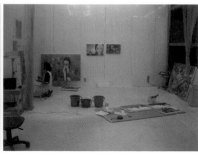

GEISAI Museum 的工作實況。

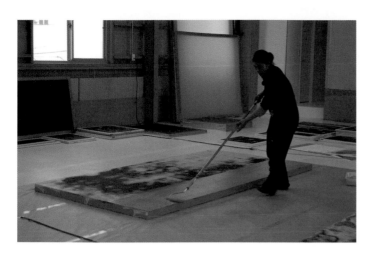
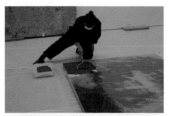

➤ 對我而言，創作就是以雙手製作著、讓思想成形的事。

➤ 身為創作者，自認與其他藝術家最大不同之處，
　應該是「不執著於若非繪畫就不行、若非相片就不行」。

➤ 印象最深的得獎經驗是最佳新人獎（Best Debutante）。
　因為沒有什麼得獎的經驗，這個獎對我來說，算是一個出道獎，
　讓我覺得今後應該更加努力。

Photo by Kurage Kikuchi

創作方式

攝影

➤ 近似塗鴉的感覺。

　我都以被攝體不會自主行動為前提形構畫面進行拍攝；

　雖然偶爾會在上面作畫，

　但按下快門的瞬間，都是我認為美好的瞬間。

塗鴉

➤ 所謂「想像的瞬間記錄」的感覺。

　雖然與相片相似，卻是以圖畫表現的。

　就像將想到的話語，寫在筆記上的感覺。

繪畫

➤ 與塗鴉不同，是為了讓思緒有所進展。

雕塑

➤ 創作內容若是生物，會將它視為具有意志的生命體來製作。

開始在相片上作畫

➤ 二、三年前往墨西哥旅行時拍了許多相片，開始想著拿它們來做些什麼的意識算是個起點。

　而前陣子整理房子，還發現了小學四年級時拿了油性筆畫過的相片；

　我想，當時的想法就是想讓相片更可愛而畫了上去的。

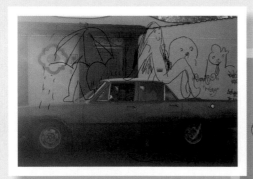

最喜歡的作品．最能代表自己的作品 ━━━━━ ※（）中代表展出的展覽

➤《都會陽台通信｜都会のベランダから交信する》（TOKYO GIRLS BRAVO2〔TGB2〕）

　　這是我第一次抱著邊畫邊整理想法的感覺所創作的作品。

➤《土耳其石》（個展 sun ）

　　這幅作品是我抱著希望能為與病魔搏鬥的朋友帶來勇氣的心情而做的，

　　是一幅擁有深刻想念的作品。（不過那個朋友並不知道我的想法）

　　土耳其石是可以為旅人帶來平安的藍色石頭，畫完這幅作品後，我自己也充滿了勇氣。

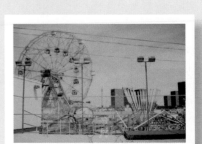

➤《vista》（ NY 個展 ）

➤《死要死在春天，重生也在春天》

　　（最佳新人獎〔Best Debutante〕展示時所畫的三張裱框塗鴉相片）

　　這是我自己很想留在身邊的作品。

　　因為每次看到這二幅作品，好像都能馬上想起創作的初衷。

 死要死在春天，重生也在春天3　 死要死在春天，重生也在春天2　死要死在春天，重生也在春天1

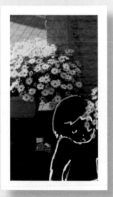 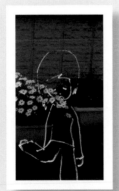

➤《no need for forever》（艾瑪仕個展時的影像作品）

　　創作這件作品時，突然聽見有個聲音告訴自己：就當作寫詩一樣吧！

　　拚死拚活完成剪輯的工作，是承載了許多想法的作品。

　　（由於是影像作品，於此只能擷取影片中的圖像來呈現）

▶《屋上的我們》（2011台北國際當代藝術博覽會）
實際上，即使無法與過去的自己對話，也能夠創作，
這是因為可以感覺到與過去的自己相當熟稔的緣故。

▶《沒有答案的問題》（本次個展）
這個作品可以說是這次展覽主題的契機。

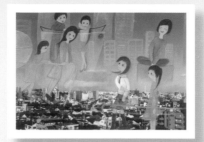

▶《走吧！》（本次個展）
這幅畫有著現下最新的心情，
但隨著時間的過去，
它的重要性並不會改變，
因為我覺得這是一幅已經成為想法根源的作品了。

上述都是我喜歡的作品；
但也有些是配置畫作時，因為整體感覺不是那麼均衡，
而略減了喜愛之心，卻還覺得ok的作品。

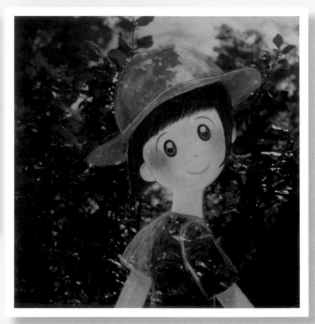

※ 個人哲學 ※※※

- 我敬仰的人物是宮沢賢治先生，
 他終其一生思考著讓生命能幸福存續的方法，
 並為此創作、為此工作，令人尊敬。
 他以童話等易懂的方式傳達了讓大家能夠廣泛思考的部分，
 讓我受到很大的影響。

- 村上隆先生是我在藝術領域中最尊敬的藝術家，
 他在藝術的世界裡，引起了前所未有的架構與思維革命，
 並盡全力只為了讓它發展得更蓬勃。

- 其實詩或漫畫的形式最常在創作上帶給我刺激。
 若要提到藝術家，小學時看到竹久夢二的畫作《秋之雲》刺激最大。
 我對於能夠呈現無法以言語傳達的心境，非常感興趣。

Photo by 王建揚

※ 希望・目標 ※※※

- 希望這次的旅程不是在這裡結束；
 以及，我想要學中文！

- 我的大目標非常抽象，
 但想到任何小事都會讓世事產生變化；
 於是，我想要試著挑戰在產生那樣的意識時，
 這個世界將會有什麼樣的改變。

喜歡 ━━━━

街

➤ 最喜歡的還是東京的板橋區吧！在這裡從小住到大，其他地方我也不熟悉呀。

　但因為是居住在都會區，如果住進完全不同類型的地方，也會喜歡上那一帶吧。

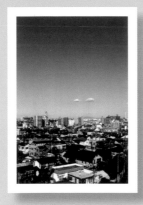 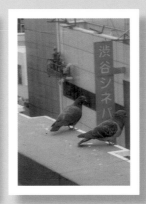

鄰近東京的鎌倉，是在神奈川縣內……。東京的板橋區。　　　　　　涉谷西武的屋頂。

　此外，我很喜歡的一個地點是涉谷西武的屋頂，不過現在是禁止進入的。

書

➤ 《*Living on the Earth*》，Alicia Bay Laurel 著

　這本書讓我有「讀了這本書，就能靠自己做些什麼」的興奮感。

　我認為，如果擁有生活必要的知識，應用在事物上，就可以無限地擴大想法。

音樂

➤ 我常在音樂中找到創作的靈感；沒有特別偏好什麼音樂類型，最常聽的還是日本音樂。

　我很喜歡七尾旅人、Shugo Tokumaru、KICELL 等；西洋音樂則喜歡謙遜耗子樂團（Modest Mouse）。

散步

➤ 散步與聽音樂一樣,帶給我許多影響。我常在散步時思考創作的點子。

咖啡店

➤ 若沒有成為藝術家,我想在咖啡店工作,
　不過與沖泡咖啡相比(當然,我喜歡咖啡!),
　能與人共渡、而且能一起在一個共有的場所中相處,
　讓我很感興趣,也覺得很有趣。

※ 每天就寢、用餐的時間不一定，像若是外出拍照時就會改變，我選了某一天做為設定，分享給大家。

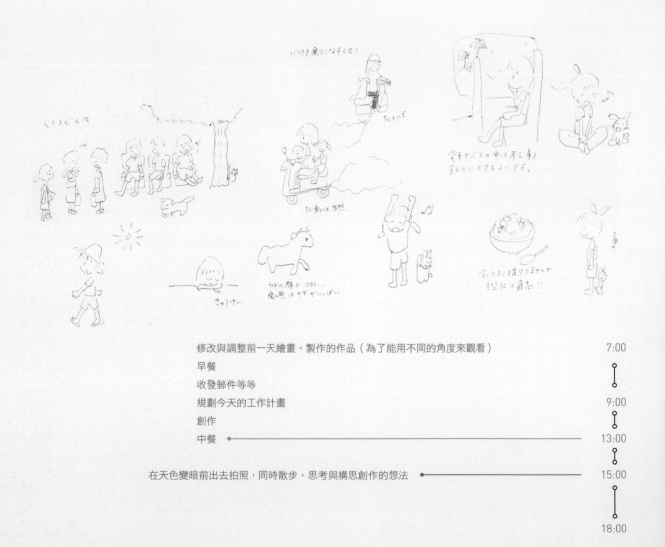

修改與調整前一天繪畫、製作的作品（為了能用不同的角度來觀看）	7:00
早餐	
收發郵件等等	
規劃今天的工作計畫	9:00
創作	
中餐	13:00
在天色變暗前出去拍照，同時散步，思考與構思創作的想法	15:00
	18:00

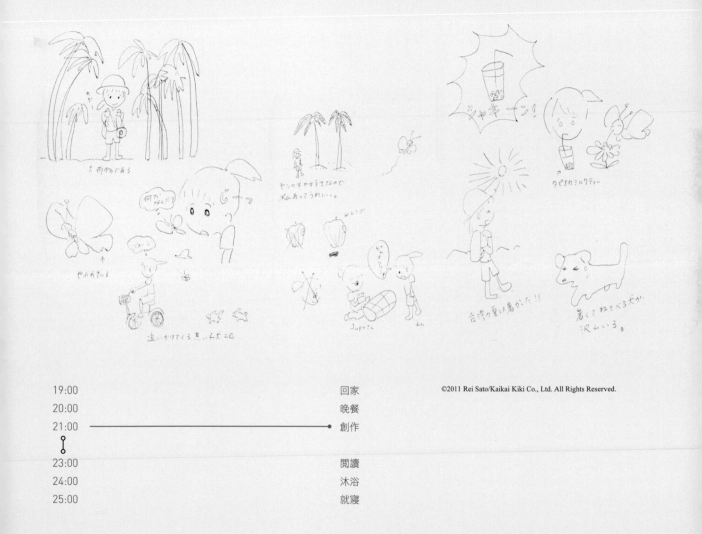

19:00		回家
20:00		晚餐
21:00		創作
23:00		閱讀
24:00		沐浴
25:00		就寢

佐藤 玲 的台灣旅行

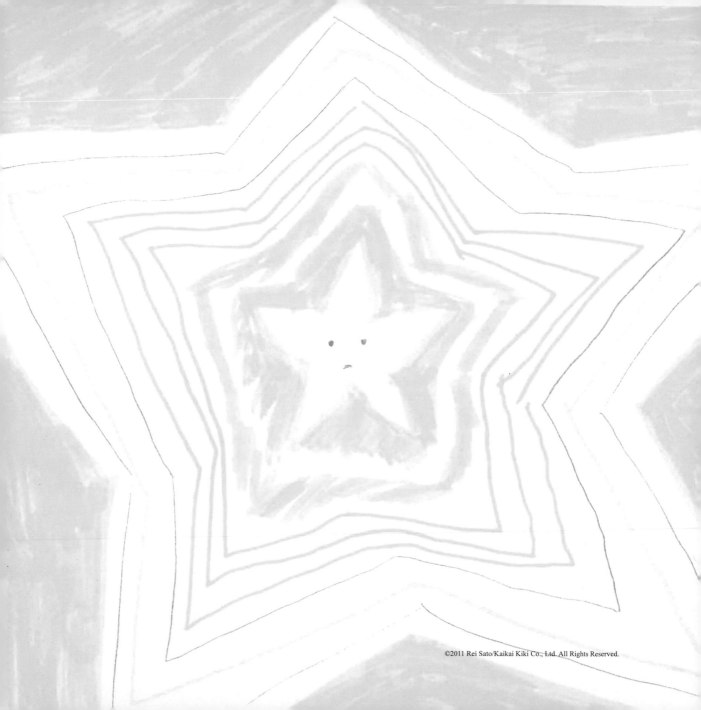

旅行前，在日本

其實啟程前，我的心情有些不安。
倒不是擔心好不好走、安全這類的問題，而是對於自己旅行以及創作的意義何在而不安。

台灣的讀者一定知道，我出發前正值日本發生了極嚴重的震災，許多生命因此逝去。因而讓原本理
所當然的日常生活與常識，都產生了劇變。
我也開始思考今後應該如何生活、身為藝術家如何與社會互動等問題。
在這種狀況下，也有人認為美術、音樂、娛樂等沒有意義，而實際上我卻是透過這些事物而獲得療
癒的；雖然想告訴有這種想法的人事情不是這樣的，卻不知從何開口。

但是，只在腦中思考，事情是不會有實質進展的。

之後，個展的開展日期決定了，比我預想的時間還早，所以決定提早啟程。

當時，我畫下了一張塗鴉，
題名是《我出發了》。
作品裡有「我真的啟程了，加油！」的心境。
我只帶著這件作品，放進行李箱來到台灣。
不是為了展覽，應該說是為了要替帶著畫的自己打氣。

快手快腳地打包，將畫材、工具扎扎實實塞進箱裡，出發。
離開日本時雖然是7月8日，但我認為，其實從決定旅行時，這段旅程就已經開始了。

到台灣了！

台灣離日本很近，瞬間就到了。
我立刻前往畫廊，開始構思旅行、展覽的規劃。

構思行程

在日本讀著旅遊導覽時，隱隱只覺得想去的、想看的地方非常多；但到了台灣以後，想去的地方就確定下來了。

我知道台灣在 1999 年也發生了大地震，我非常想知道重建的狀況，因此決定去集集。

台灣有各式品種的蝴蝶棲息，很想親眼看看。
這時還沒決定作品的主題與概念，但我自己對於「蛻變」這個主題非常有興趣，
因此對於代表這象徵的蝴蝶很感興趣，當下就選定了美濃的「黃蝶翠谷」。

另外，因為想拍天空、花卉，有人建議我去景色美麗的蘭嶼，所以最後也加入了行程當中。

接著，我想盡量在不一樣的地方漫步閒遊，
只看書會覺得台灣與日本的九州差不多大，但每個地方都擁有當地特有的個性，我覺得很有趣。
因此，與其待在某個地方，我想去更多不同的場所。

結果，我總共去了以下幾個地方：
集集（當天來回）
台南（一晚）
美濃（二晚）
蘭嶼（三晚）
成功（一晚）

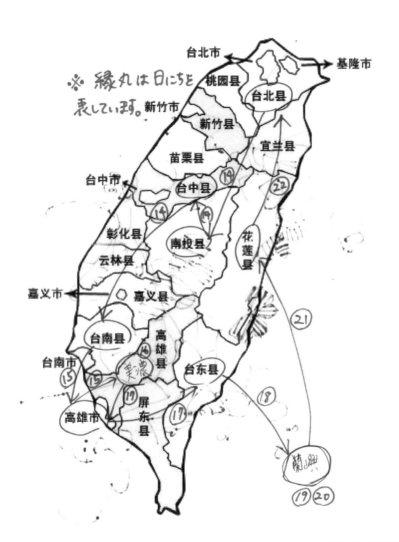

95

我在網路上查找了客運與火車時刻表，計畫好路線。

這趟旅程主要是利用客運、火車，

我想要的是沿著海岸線，以景色優美的地方為主題的行程。

因為即使在車行中，我也會透過車窗拍照。

景色會無限地變化著，所以我喜歡搭乘巴士或火車。

但前往蘭嶼的班機相當熱門，訂不到機位，於是我改搭渡輪前往。

在排行程時我學到的事情就是，不能完全不留空檔。

心裡老想著幾點一定得搭上某班列車，只會有所顧忌而無法專心拍照或構思創作。

而且，行李最好寄放在寄物櫃或下榻處，不要帶著所有的東西外出攝影比較好！

盛夏之際，在超重又超熱的情況下，真的覺得快死掉了～！

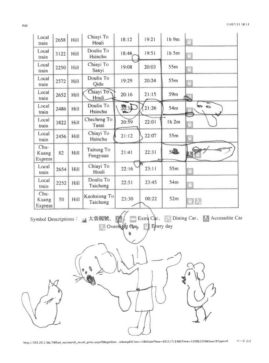

構思展覽的計畫

另一個我抵台後開始進行的，就是展覽計畫的構想。

在日本看過畫廊的模型了，實際到了現場後，我再次重新思考。

畫廊最裡面有寬廣的空間，而且往裡頭走去，有一個轉角的這個特點，我想應該可以做些
有趣的展示吧！

另外，我還想到可以製作蝴蝶的大型立體作品。

在轉角之處，正好讓蝴蝶們在這邊角上相會，這景象一定很棒吧！

因為作品體積非常龐大，即便切割不同部位分別製作，當要進行移動時，至少也需要兩個
人。

所以，就產生了自己一個人很難做出這麼大的立體作品的問題。

於是，我當下就決定要在旅途中尋找可以幫忙的人手。

從明天起，旅程開始了！

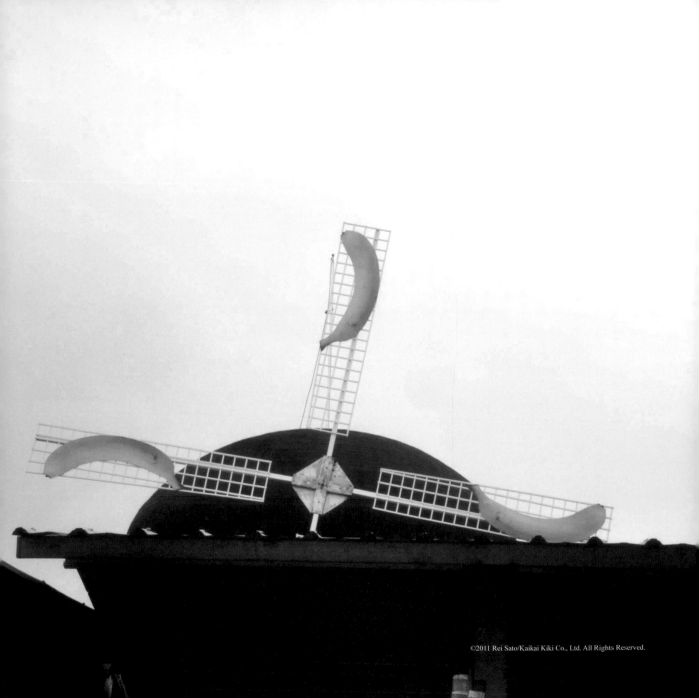

2011.7.14

台灣與日本有一個小時的時差。

我沒有把筆電畫面上的時鐘調成台灣時間，一直都是用日本時間度過這段旅程。

明明從沒看錯過時間，出發那天早上，卻因為可能太過有衝勁的關係而真的看錯了時間，提早了一個小時，在6點左右就離開了旅館。

不過因為我是路癡，就在前往距離很近的客運站時迷了路，最後時間真的是剛剛好啊！

搭上了客運之後終於放心了，有了真的開始旅行的感覺。

輕晃的長途巴士搭起來很舒適，沒多久就到了台中。

此時的天候是豔陽高照，

之後得轉乘其他的客運前往集集。

當我向駕駛確認是否開往集集時，他卻讓我坐到助手席。

巴士的機制似乎是要客人告知下車的停靠站，可能因為我坐在助手

席，乘客們便以為我是工作人員，都對著我說要在哪一站下車。

這讓我有點困擾，但卻又很好玩。

一到了集集……卻突然下起大雨，

剛剛還是那種走在戶外會熱死人的大太陽耶！

但是，我盤算著雨或許很快就停了，便向車行租了腳踏車開始逛了

起來。

在這種傾盆大雨裡還騎著腳踏車的，一路上還真的只有我。

而且雨勢太大，連照片都拍不了……

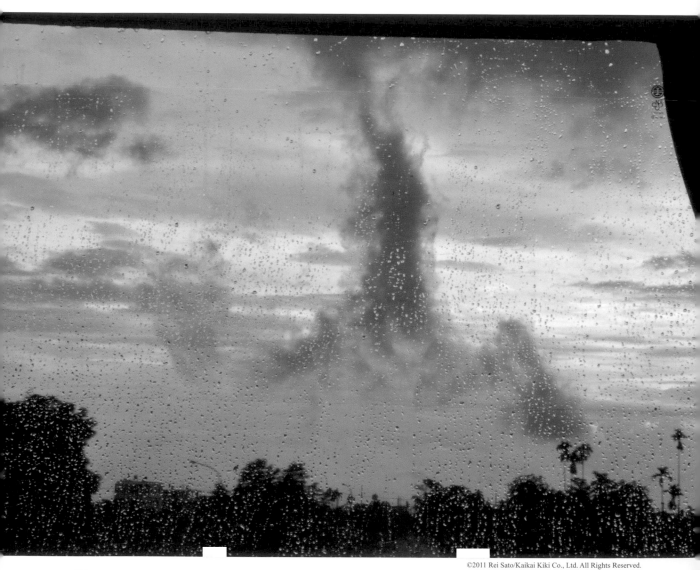

因為風雨太強無法前進，我只好放棄原本想去的集集武昌宮，轉而觀察街景。單看街道的樣子，完全想不到這裡曾發生過大地震。

話雖如此，畢竟1999年至今也過了12年了，除去肉眼看不到的經濟、個人層面來說，好像已沒了曾經遭受大災害的跡象，我覺得真是了不起啊！

緊鄰集集車站旁有個小遊樂場。

但時間點不對，所以完全沒人影，氣氛顯得冷冷清清。

而且天氣與我期待的恰好相反，雨勢變得更加猛烈，我只能往最近的「廟」裡躲雨。

在那裡遇見了一位會説日語的阿公。

阿公已經88歲了，在日治時代的學生時期受過日本教育，所以會講日語。

與他聊了沒多久後，雨就變小了。

我要離開廟時，一旁的太太説：「這個你拿去！」塞給了我一袋美味的鳳梨！

我繼續迷路，發現了更多的廟。

在這麼短的距離裡有這麼多廟，還看到了手工搭建的，讓我大為震撼。

雖然有些建築物是為了誇耀權力而興建的，但這些廟卻完全相反，是為了庶民而建造的。

從集集前往台南，我想著的是先去台中，再下台南。

雖然這樣是繞遠路，但從網路上找不到更好的方式，才決定走這條路線。

詳細的對話內容我已經忘了，不過就在我問集集線售票大姊其他事情時，她正好看到我打算走的這條路線，發現了我是要繞遠路，還花時間幫我找到更好的路線。

這件事讓我非常感動。

接著，就是搭上集集線的列車。

搭乘集集線看風景，是我這天最期待的事情之一。但是，我背包裡一直帶著筆電、三台相機，在大太陽、大風雨交替的天氣裡走來走去，加上集集線列車冷氣超冷，我開始覺得不太舒服。

非常可惜地，在集集線上我只能顧著與反胃的感覺搏鬥。

此時仍在下雨，但一瞬間看到的晴空非常美麗，我強忍住噁心的感覺，拚命拍著照片。

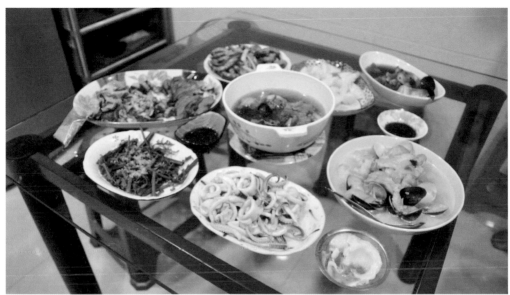

抵達台南,在車站迎接我的是一直很照顧我的畫廊工作人員Mikan與她的父親。

當我在計畫路線時,Mikan知道我將台南列為行程之一,就說她的老家在台南,可以讓我借宿。

搭著Mikan爸爸開的車到了她家,與她的父母、哥哥一起圍著餐桌吃飯;

能與他們一家人一同用餐真的非常開心。

而且她媽媽做的料理真的好好吃,讓我在集集相當痛苦的身體恢復了過來。

媽媽的料理就是這樣能讓人吃了以後充滿活力。

雖說雨停後要去夜市的,但雨卻一直下著,我就這樣在電風扇舒適的吹拂與家庭的溫暖包圍下,一夜好眠。

真是感謝他們的招待。

2011.7.15

早上起床後，Mikan跟爸爸帶我去親戚家開的早餐店，吃了豆漿與蘿蔔糕。
我覺得，台灣這個地方真的有許多吃了讓身體覺得很舒服的食物。

之後她爸爸還帶我去賣著一種叫做「水晶餃」食物的地方。
那間店相當受歡迎，感覺起來若是不在製作的場所就直接賣，做的速度會追不上賣的速度。
製作與販售的店面是在一起的（同一個屋子），地點位在好像只有當地人才會知道的地方，叫
我再去一次也完全記不得路。
Mikan雖然在家裡吃過這間店的水晶餃，但好像也不知道這間店。
Mikan爸爸還多買了一些讓我帶走當午餐。

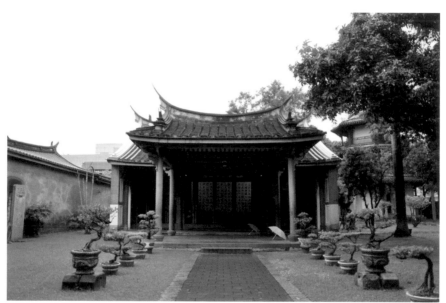

後來，我與他們兩人分開，一個人在台南街頭散步。

雖然沒走多少地方，但我覺得最有趣的發現，是民宅、店家都有一些像是自己手工打造的部分（有各種的DIY裝飾）。
從腳踏車到自家院子都自行改為符合自己需要的樣子，感覺真好。

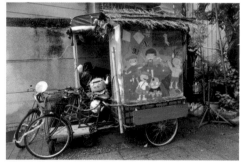

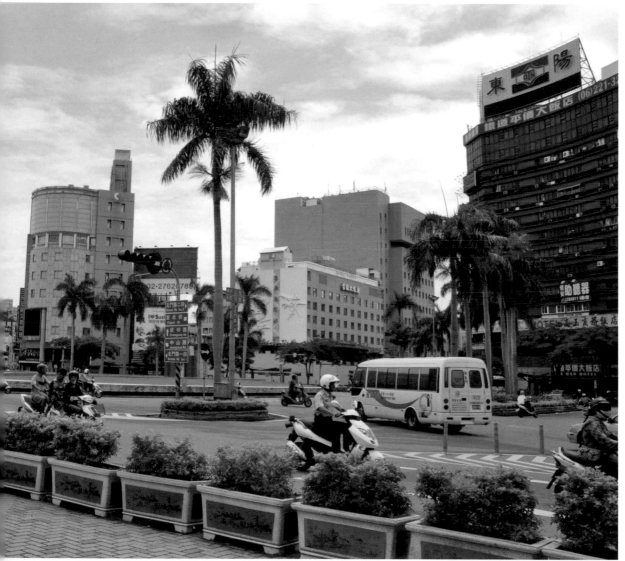

離開台南後，從高雄市搭公車前往美濃這個小鎮。

在公車上看著街道越來越窄，對於還不知道自己要在哪裡投宿，開

始不安了起來，於是問了坐我旁邊的阿姨是否知道哪裡有旅館可住。

因為阿姨不會說英語，還問了前座的女孩子（她會說英語），

剛好阿姨有認識的地方可以投宿，可以帶我過去！

台灣人真的都很好。

平安抵達旅館，我向阿姨與女孩道謝後，她們就離開了。

我立刻問旅館的大叔哪裡可以看到蝴蝶，他告訴我，騎腳踏車的

話，一個小時左右就能到黃蝶翠谷。

因為聽說蝴蝶是在上午出沒的，所以我決定隔天一早就出發。

傍晚時，旅館前出現了小規模的夜市（？）。

不知是否因為下雨而規模變小，我想起帶我來旅館的女孩說，美濃

是個小鎮，所以不是天天有夜市，而是一週一次，正好就是今天。

該不會這就是她說的夜市吧？是的話正好就讓我遇到了，真是太幸

運了！

在賣炸物的攤子前，買到了甜甜的芋球模樣的油炸食物。*

（真抱歉，我只能這樣說明……因為我也不知道它叫什麼名字）

就這樣，美濃進入了深夜。

*編按：將地瓜磨成泥與麵粉攪拌後搓成圓球下油鍋炸的「炸地瓜球」。

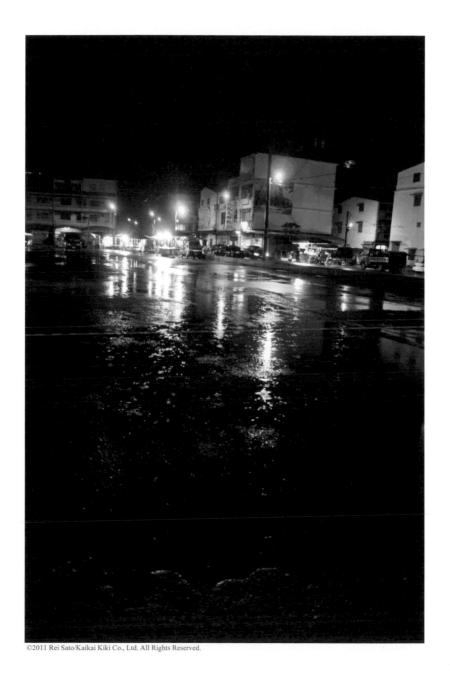

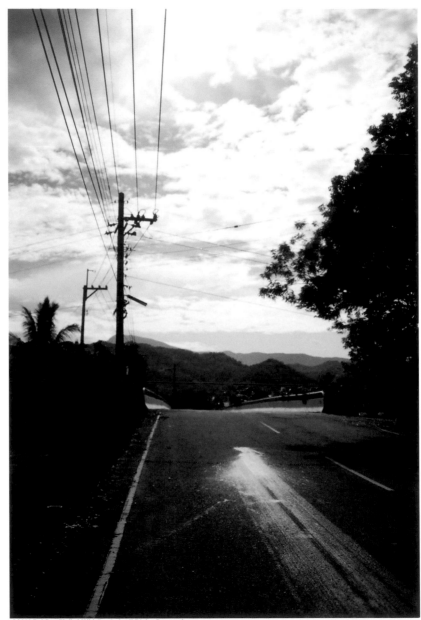

早上，我感覺到太陽的紅光而醒來，瞥見了窗外朝霞非常的美麗，便立刻開始拍照。
且在看到朝霞的同時，我發現了彩虹！！
真是太開心了！
奇妙的是，很多次在我看到彩虹的時候，當下在想的事就有了答案，方向也定了下
來。至於這次是什麼事情，我沒作多想，就這樣出發去拍蝴蝶了。

向旅館借了腳踏車，一手拿著地圖就出發前往黃蝶翠谷。
雖然大叔說一個小時就會到，但我一路迷路又一邊停下來拍照，最後花了很長的時
間才到。

蝴蝶出現的時段是9點到11點那段短暫的時間，我雖然提早出發，最後卻仍是急急
忙忙地趕路前往。

路上還發現了兩隻可愛到不可置信的幼犬。
不只可愛，我因為奇妙的親近感而停下車呼喚牠們。
牠們一開始雖像野狗一樣有戒心，我叫了牠們一會兒後卻湊近了過來。
我不由自主地與牠們玩起來，但因為蝴蝶出沒的時間有限，不得不趕快離開。
我只能邊說著「對不起」離開那個地方，但小狗們卻追起我的腳踏車了。
汪～～！
我只能一直說「對不起⋯⋯」，匆促前進。

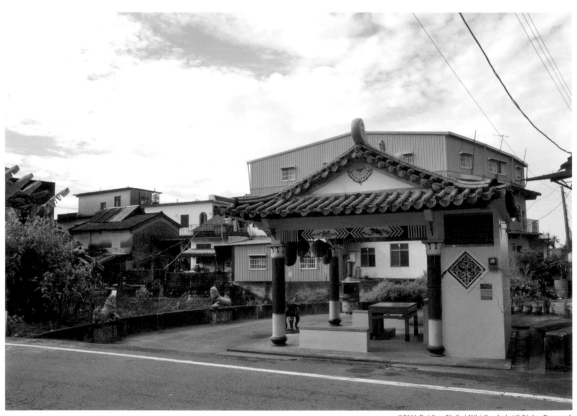

繼續前進後，不遠處有座廟宇，廟門前的石獅子長得跟剛剛看到的
小狗們好像，我覺得奇妙而笑了起來。

接近黃蝶翠谷時，沿路上黃色的蝴蝶們飛舞著，一隻隻地逐漸增
加；直到抵達黃蝶翠谷時，蝴蝶的數量已超過我的想像。
我瘋狂地拍著短片與相片。

 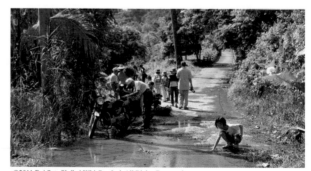

平常雖然很少專注地凝視蝴蝶，但這次卻有很多感動的事。像是強風吹來時，蝴蝶以如此輕盈的身軀努力振翅飛舞；
或是平常在照片裡看到的蝴蝶多半有美麗的翅膀，形狀很完整；而這裡卻有翅膀已破損仍努力活著的蝴蝶。

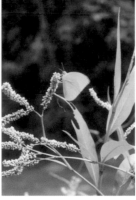

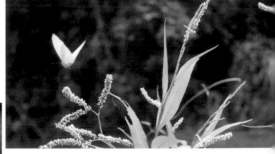

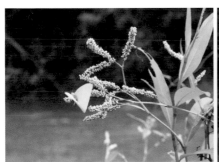
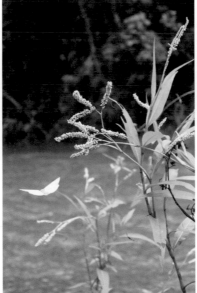

這天是為了記錄旅行的攝影預定日，與Mikan、攝影師約在黃蝶翠谷會合。
因為沒有明顯的識別地標，為了會面花了不少時間。
而且，總算順利碰面後，沒想到連她的爸爸、媽媽也都一起來了！
他們是特別從台南過來的。

沒多久，又開始下雨了。
漸漸地成了強勁的風雨，
蝴蝶也完全消失躲雨去了，我們決定提前吃午餐，看狀況再行動。
在餐廳吃完飯後，Mikan爸爸開始唱起了卡拉OK。
因為雨還是下不停，我在等待的時間裡開始構想展覽的計畫。
外面下著大雨；餐廳裡，我想著展覽的計畫，Mikan爸爸唱著卡拉OK，店員們也不知跑哪裡去了，這景象非常有趣。

雨勢稍停後，我們繼續攝影的工作，沒想到雨又突然下了起來，今天的攝影只好在此作結。

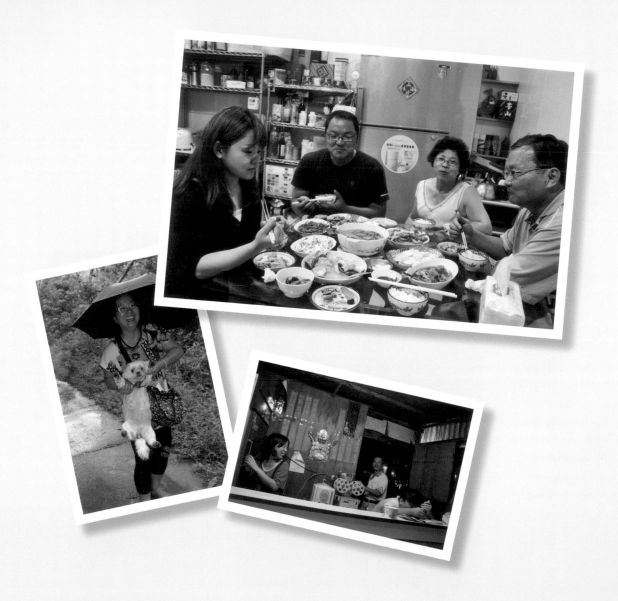

台灣的人們

在我的日記中一直提到，我在台灣遇到了許多友善的人。

真是的，為什麼這麼親切呢！？我當然不會這樣對本人說，但我確實受到了相當大的衝擊。我回到日本後，若是有誰遇上困難，我也會像親切的台灣人一樣，溫柔地對待。而讓我有了這想法的各位，真的好親切。

在旅程結束返回日本時，航空公司的工作人員問道，在台灣是否有遇到善良的人呢？我一聽就感受到，台灣人對於善待外人這一點是相當看重的。

像是餐廳的人員訓練可能不足，但是卻誠心地為我服務，這都讓我很高興。因此每當我離開店裡時，說「謝謝，再見！」的聲音也變得更響亮了。

2011.7.17

今天要出發前往下一個城鎮，但在確認過昨天拍攝的照片後，就想要拍更多照片了，因此一大早再次前往黃蝶翠谷攝影。

由於得搭上 10 點鐘的客運，我已先退了房，但考慮到要趕赴車站，攝影的時間可就不夠了。

於是我 6 點就出發了，但是時間太早，蝴蝶們幾乎都沒出來（泣），生物體內的時鐘果真是很準的。

然而，在蝴蝶開始出現的時候，我找到了非常棒的拍攝地點，果然早來還是有好處的。

拍到了滿意的畫面，我從黃蝶翠谷騎著腳踏車飛奔回民宿。

在經過昨天門前有座與黑色小狗相像的石獅子的廟時，突然有奇妙
的感覺襲來，我沒有什麼通靈的能力，也沒有什麼恐怖的感覺，但
卻感到一陣寒意，不由自主地停下腳踏車，雙手合掌。

然後，雖然邊想著：「啊！沒時間了」，卻還是繞到昨天遇到小狗的
地方去找牠們，然而怎麼也找不到⋯⋯不知到底怎麼回事？

我衝回民宿，拿了退房後寄放的行李去客運站搭車。
在路上的珍珠奶茶店買了薄荷奶綠當作早餐。
看著店員小姐的美妙手藝覺得心情大好，我算是為了再看到這位小
姐的手藝，想與她打招呼，最後才又來這家店的。
我也跟店員小姐說了接下來要前往另一個城鎮，但我想我還會再來
美濃。

美濃是個有奇妙魅力的城鎮；

有許多的植物，非常有生命力。

環山圍繞的樣子與城鎮規模，真的很像阿嬤家所在的山形縣，因此雖是第一次來到這裡，我卻倍感親切。

我喜歡上了這裡，還想再繼續停留一段時間，但我帶著「下一個地方也是非常棒的城市」的期望，繼續前進。

搭客運到了高雄市區，便轉搭火車來到台東。

在街上漫步時，覺得這個都市給我的感覺好像在其他地方也見得
到；沒有太多感想地走著，卻發現了不得了的東西！

巷道入口寫了「救世殿」的字樣。
這是廟嗎？

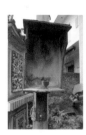
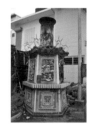

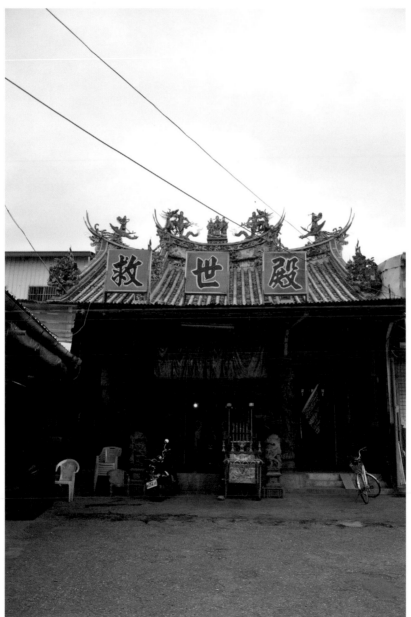

附近的阿公阿嬤們都不會說英語，我無法弄清楚詳細的情形（現在回想，也許我說日語就會通了！！）

總之，我對這個「救世殿」的裝潢與格局相當感動。

連屋簷上雕刻的細節都能感受到建築的熱情，在這主架構裡各有各的意義，這不正是一件非常精彩的作品嗎！

我就這樣一個人熱血沸騰了起來。

廟的旁邊有沙發，阿公阿嬤們坐在那邊，電視開得非常大聲地在看著歌唱節目，

感覺就像客廳、庭院與廟宇合為一體。

怎麼會這樣呢？這座廟與庶民們的距離竟然如此之近！

讓我更加激動了。

我問阿公是否可以拍照，他說OK後，我拍下了他的照片。

雖然沒有與他對話，感覺他滿開心的。

我離開「救世殿」準備找地方吃飯。

台東有種叫做釋迦的水果是我一直想吃的。

旅行時我因為食慾不振，當地食物大都吃不下，但是因為我愛吃水果，非得要吃看看不可。

然後，我卻完全搞錯地買到了火龍果。

之前我在網路上找資料時，有人在部落格上還說到曾將釋迦與芭樂搞錯，而吃到芭樂的事情，那時我還想著這哪會搞錯啊？

沒想到我也搞錯了！

我明明就知道火龍果而且還吃過的說。

釋迦，真是可怕（明明就是自己搞錯……）

每本書上都有提到，甚至每個網站都有講到釋迦，但是口味就只寫著「很甜」，因為覺得很不可思議，所以才會想要試。

（之後在台北終於吃到了，在此將味道寫下來。就是鳳梨＋芒果＋餘味與口感像酪梨的感覺！我自認很認真分析了，各位覺得呢？）

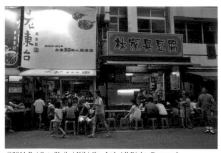

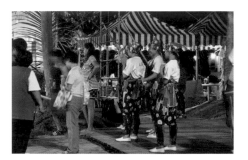

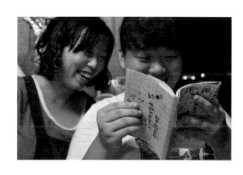 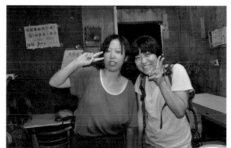

在路上拍完照片後，賣仙草的冰果店大姊喊住了
我，於是我就在店裡買了仙草凍吃。
當我拿出《日漢辭典》時，大姊非常感興趣，一
起聊到忘我了，後來還被一位像是店長的大叔罵
了⋯⋯對不起⋯⋯

之後我回到旅館，
明天也是很早就要得出發嘍！

2011.7.18

為了搭上7點半的渡輪，我早上5點左右從旅館退房；到了港口，
啊～又看到彩虹了！
「這麼短的時間裡看到兩次彩虹！」我邊如此想著邊往碼頭小跑步過
去。

碼頭非常不好找，有許多觀光客找不到，我也是其中之一，但正好
我問到的阿伯很親切，騎機車載我過去。
順利搭上了渡輪，出發了。

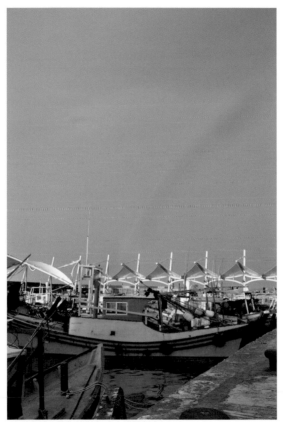

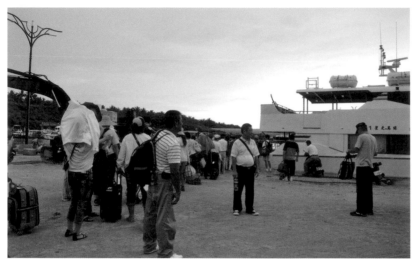

因為颱風逼近，已經預想到搖晃會很劇烈。

「無論何時何地都能睡的絕技，就是要趁現在發揮功力！」我一邊這樣想著，一邊努力地睡去。

果然成功了！

但途中幾次不知為何醒來時，四周都是地獄般的景象。

旁邊都是「嗯嘔──」，大家話不成句的悲鳴著。

在這之間我大概因為發生了像是短劇一樣的情節而醒來三次，但最後還是發揮毅力睡著了。

第一次是因為我穿著海灘拖鞋的腳被一位阿桑的果汁砸到，「呦──」地跳了起來；第二次是後兩排的人腳步不穩倒下，直接撞到我的位子上（為何座位做成這樣？）；第三次是船身搖晃過猛，阿桑跌坐到我的身上。

總之，千辛萬苦地到了蘭嶼！

民宿老闆Alan來接我。到了民宿我驚訝地發現，所有的東西全都是Alan手工製作的！

在民宿遇見了Jupy，她比我早幾天與朋友來到蘭嶼。朋友先回去了，只有她還留在這兒。
問Jupy是否吃過午飯了，她說還沒，然後就帶我一起去吃午餐。
吃飯時，問了Jupy許多島上的事。
午飯後Jupy用機車載我到處繞，也去海灘撿了貝殼（她還幫我撿了不少呢！）
我一直在想，怎麼會有這麼好的人啊！

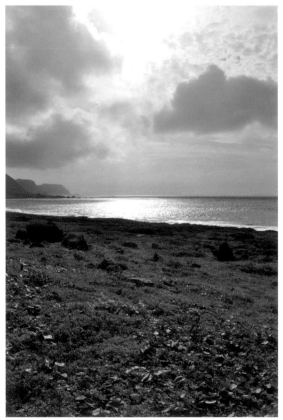

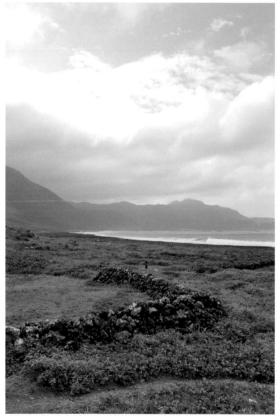

蘭嶼沿海都有木製的小屋供人休息，可以在那裡乘涼或看日出。

我與 Jupy 也在那裡休息，

乘涼的時候我因為太放鬆而睡著了。

雖然與 Jupy 才認識幾個小時，竟然能説睡就睡著的我還滿好笑的。

過了一會兒，因為聽説騎機車一天就能環島，我們開始討論要不要
試試看。

這天因為從下午才開始行動，那就先去北半邊，明天再去南半邊
吧！這麼説定的我們，就像小學時期一樣，雖然不是什麼大不了的
約定，但想到明天也要出去玩就令人開心。

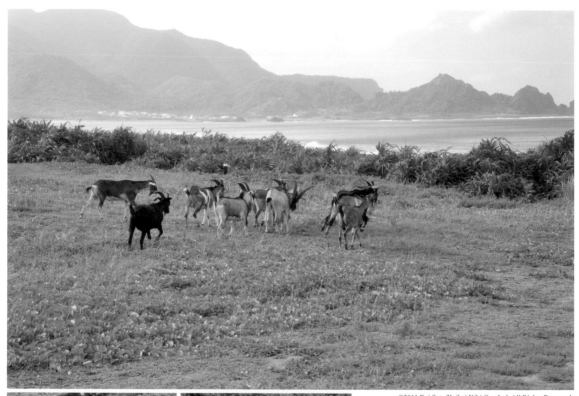

回民宿前，我們向攤販買了點心當作晚餐。我在民宿前黑漆漆的長凳上與Jupy一起吃著。

老闆Alan不知道是不是看我們可憐（？）煮了一大鍋拉麵給我們吃。

民宿附近就是Alan經營的雜貨店，一旁是大家坐著齊聚聊天的地方，我們就在那邊吃麵。

既溫熱，又美味。

嗯，台灣真的好多人都好親切啊！

2011.7.19

繼續前一天的行程，今天與 Jupy 環遊島的南半邊。

天候依然很糟，我們時而在小雨中騎著機車前行；
在放晴的一瞬間拍下了海上的照片。
我們還笑說，在我來之前，蘭嶼的天氣還非常好，搞不好我是雨女。

嗯……
但是這次旅行中天氣都不怎麼好，應該是颱風要來的關係吧……

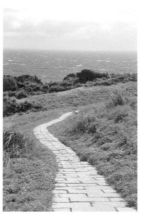

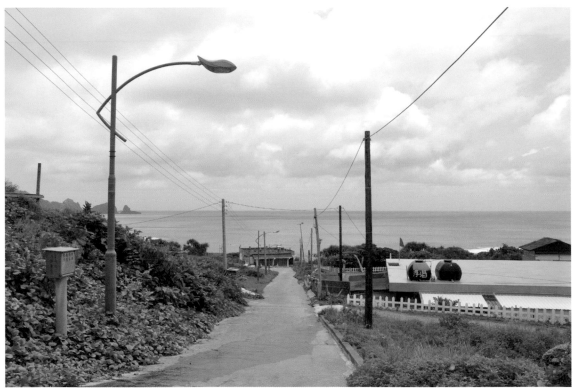

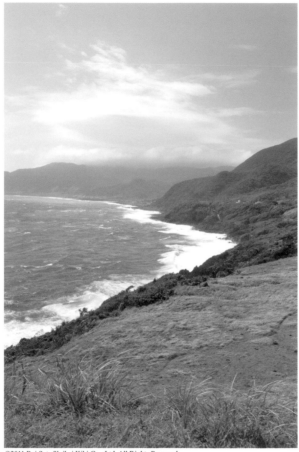

在只有四攤營業的夜市裡買了晚餐，我第一次吃到蘭嶼名產的飛魚。

因為是油炸的，吃不太出來魚的口味與特性，不過還是很好吃。

今天沒在黑漆漆的長凳吃（笑），直接在Alan店旁休息區吃飯。

之後與Jupy天南地北地聊著。

當下我問了Jupy，能否幫我製作回到台北後要創作的立體作品。

我問的時候很緊張，Jupy卻爽快笑答：「好啊！」

太好了————！！！！！！！！！！！！！

真是太開心了。

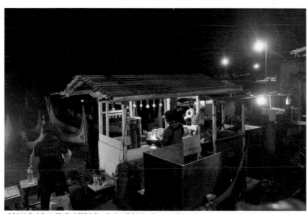

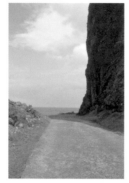

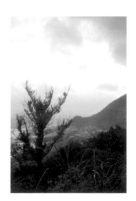

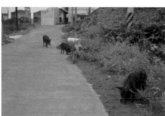

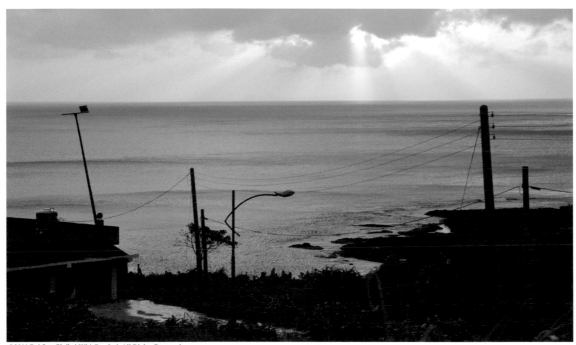

關於大型立體作品，我原本是打算回台北後，在畫具店等地方招募
人手幫忙之類的方式來完成；但當 Jupy 騎著機車載著我到處跑時，
我開始想到若是請 Jupy 幫忙，一定很好玩。
真想與 Jupy 合作啊！
所以當她說 OK 的時候，我真的非常開心。

台灣的食物

回顧旅行的相片時，赫然發現，食物的相片很少，只拍了水果。
本來想要吃很多不同的東西，但台灣的水果與蔬菜真的很美味。對喜歡吃這兩類食物的我來說，實在是很棒的事。

我在台灣最愛吃的是蓮霧。
這次到台灣時，雖然蓮霧不是當季水果，但我在住處附近的市場卻都買得到，幾乎是天天吃蓮霧。

因為我太喜歡蓮霧了，返日那天，Jupy 與 Kodomo 還特別帶著蓮霧來機場送我。真是太開心了。
（水果是不能當土產帶進日本的，他們為了讓我可以在機場吃，還切好帶來。）

還有，珍珠奶茶！
有各種口味可以選，非常有趣。我在創作時，有時拿它替代正餐，結果每天都在喝。
根據我的分析，最好喝的是茉莉奶綠，少冰，無糖；或是烏龍奶茶，少冰，無糖。

工作室附近有泡沫紅茶店，我跟那邊的店員變得很熟，但我回國前，店卻關了，真的好可惜。

最後，台灣的甜點非常美味。
挫冰可以加上各種配料享受，又不會過甜，像是加芋頭之類的食材，對身體也很好。
我真的覺得這些食物很棒，而台灣人平常就是吃著這些東西，所以我想要大聲地讚揚啊！

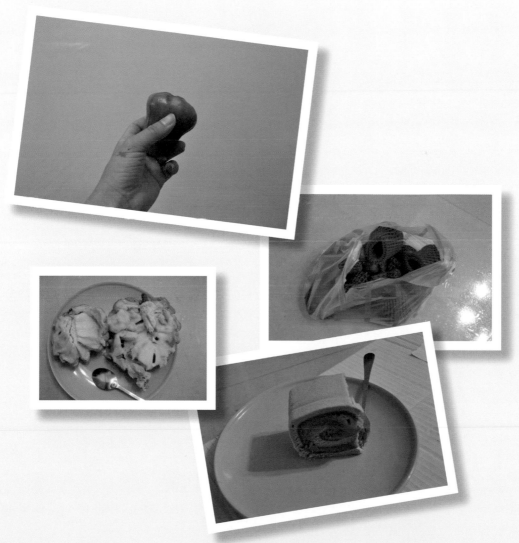

2011.7.20

今天也是預定要拍攝旅行記錄的日子，Mikan與攝影師原本要來蘭嶼。但是因為颱風的關係，沒辦法成行。

結果就變成我自己邊爬山邊拍照的情況。
第一天向Alan借了腳踏車，他還一臉「你真的要騎嗎？」的表情。
島上的地形起伏很大，以腳踏車行動非常辛苦。
當我騎上車後，才真的親身體會到果真如此；
因此決定不騎腳踏車改用步行，但是走路也非常辛苦！

越往山裡走，就聽到了有人聲。

沒想到是Jupy。

Jupy聽説我要步行爬山覺得好笑又擔心，還説：「Are You Crazy?」（開玩笑的！）

所以，果然還是請她騎機車載我……

一起爬過山後，Jupy去郵局，我去街上拍照。

因為Jupy在蘭嶼時沒在街上散步，所以我們決定一起走。

蘭嶼有幾條街道，各有各的特色，建築也都不一樣。

拍攝這些色彩飽滿鮮明的景色，非常有趣。

海洋也藍得很鮮豔，果然是南國特有的風情。

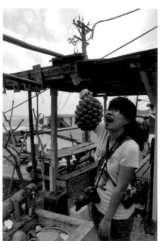

路上偶遇一位少年，他讓我們跟他會說日語的阿嬤見面。

這位阿嬤的家也有木製的小涼亭，大家在那裡一起聊天，感覺真的好充實。

阿嬤拿出過去的照片給我們看，還唱著日語歌，都過了幾十年還記得這些歌，真是太厲害了。

之後我們去 Jupy 很喜歡的可愛咖啡店，一起吃著在蘭嶼的最後晚餐。

回民宿的路上已經入夜，騎車過山時，看見了星星。

因為雲團很多，稱不上是滿天的星星，

但因為這幾天天氣都很差，終於在第三天看到了星空。

我走了之後島上的天氣不知道是不是就變好了呢？

仰望星空，一邊爬山，讓人好像有種哪裡都能去得了的奇妙心情。

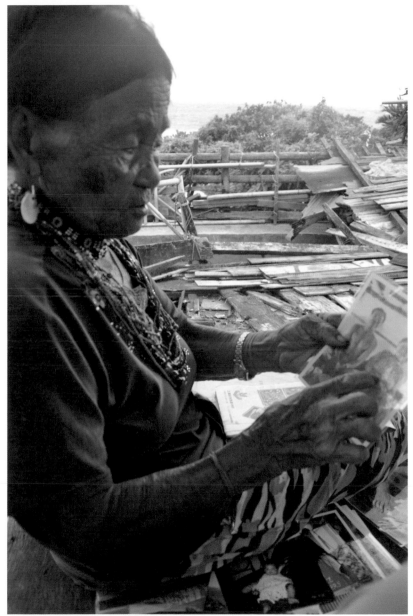

7/21

我今天要離開蘭嶼，跟 Jupy 也要道別了。

Jupy 回程與我是不同的路線，所以比我早離開民宿。

說著「再會嘍」，然後告別。

是的，我們還會再見。

與 Jupy 分開之後，我一邊散步一邊拍照時，騎著機車的人喊住我，

給了我一瓶寶特瓶的茶。這……這人真是太好了！

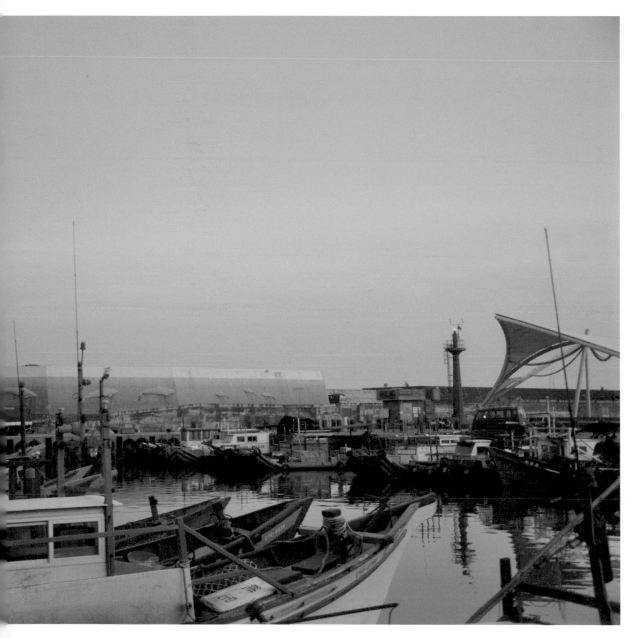

我在 Alan 店旁上網，研究之後的路線與收發郵件，不知不覺就到了該
離開的時間，我手忙腳亂地離開民宿。
民宿養的狗「芒果」，不知何時已跟我相當親近，應該是能懂得人類的
心情吧。我希望之後還能再來蘭嶼。

搭上民宿打工女孩的機車，來到了港口。
「啊，終於要離開蘭嶼了啊！」
在這裡也才三天，就已經愛上這裡了。

不用多說，在回程的渡輪上，我也是盡了最大的努力讓自己沉睡。
這天據說也是因為天氣影響而非常不平穩，但我因為睡著了沒有感覺。

到了富岡漁港，Mikan 與攝影師也剛好抵達，
將我在港口攝影的樣子記錄了下來。
攝影之後，我從那裡獨自往成功鎮前進。

車站的地點我怎麼樣都找不到，撥了電話到觀光局詢問，得到了清
楚又親切的答案。真是太好了。
因為離下一班車還有一大段時間，我便先去吃晚餐。
我問餐廳的阿姨說可不可以在這裡等車（外面非常暗又沒什麼人，
時間又還很多），阿姨說OK，還招待我小菜。
是炒菠菜，而且還是阿姨自家栽種的。
太厲害了！不過，大家都一直給我東西。

上了客運，開始在夜晚的路上行進。
為了安全，之前我都在傍晚前抵達入住的地方，因此這一小段的夜
路行程讓我有點緊張。但仍平安到達了成功鎮的民宿。
因為不用再研究路線，這天就專注在民宿裡努力作畫。

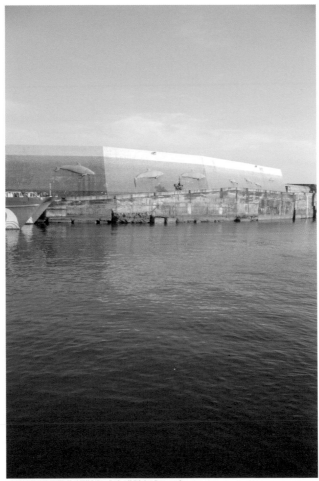

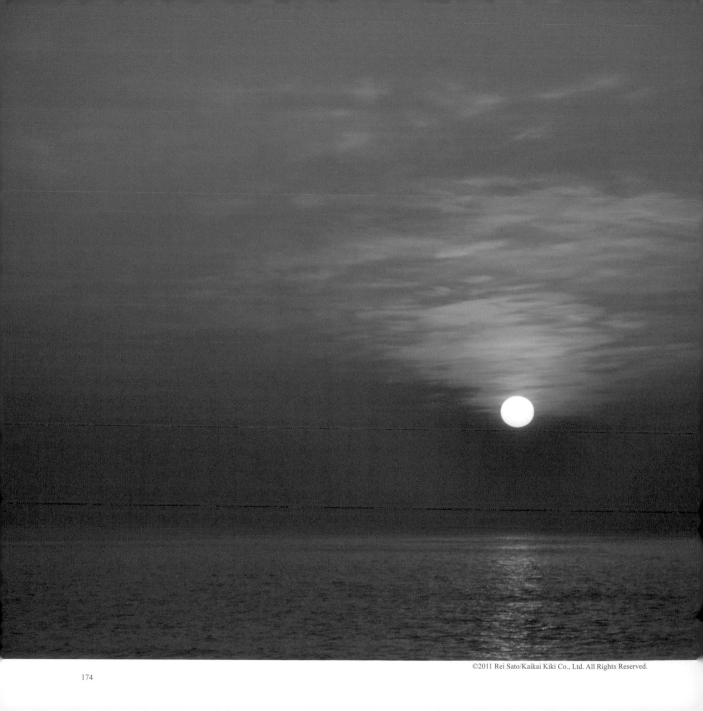

2011.7.22

在成功待的時間非常短,所以我想盡量早起拍照。
但因為光線不夠也不能拍照,所以5點半就起床了。

向民宿的阿伯借了腳踏車,在附近繞繞。
發現了一個濱海公園,於是就在那邊看著日出。

當朝陽綻放光芒時,鳥群們也清亮地鳴叫著。
好像很幸福似的鳴叫著,讓我很感動。
(但其實我是不知道鳥兒們感想如何……)

回到鎮上，每個人都已經開始工作了！

認真修繕魚網的阿伯、正在清洗魚身的大嬸，雖然才 6 點，小孩們
已經起床，開始玩了起來。
我看著這些景象一邊走著，竟偏離了原本的路線，搞不清楚該怎麼
走回民宿了……
附近有加油站，向那邊的小姐問路時，她也不清楚怎麼走，就問開
著油罐車來卸油的阿伯。
阿伯說：「跟我來！」我就騎著腳踏車追在他的後面。

我好像在不知不覺間跑到了很遠的地方。
而且，因為阿伯開得很快，我騎著摺疊腳踏車在後面追得很辛苦。
直到我發現「太好了！這條路我認得」時，已經疲憊不堪了。

平安回到民宿後，我在退房前都待在房間裡畫畫。

這才想起，昨天買了一本畫畫用的冊子，卻在來成功的路上遺忘在車裡了。

真可惜。

我向阿伯確認前往花蓮的車站位置，他說就在民宿前面。

因為打算去外面拍照，於是我就提早離開民宿了。

咦？！但是，巴士已經來了！我慌忙上車，總算安全上壘。

總之搭上車了。啊，幸好我比較早出門……！

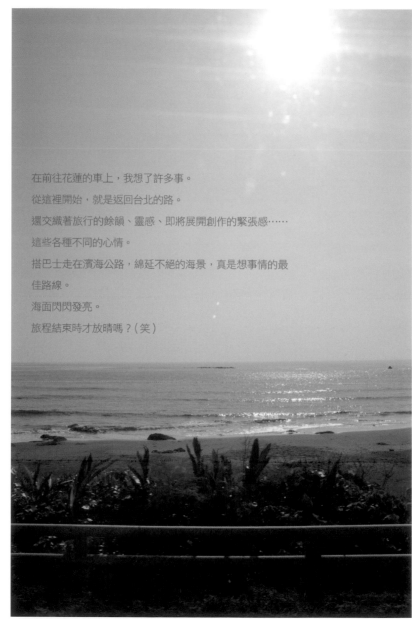

在前往花蓮的車上，我想了許多事。

從這裡開始，就是返回台北的路。

還交織著旅行的餘韻、靈感、即將展開創作的緊張感……

這些各種不同的心情。

搭巴士走在濱海公路，綿延不絕的海景，真是想事情的最

佳路線。

海面閃閃發亮。

旅程結束時才放晴嗎？（笑）

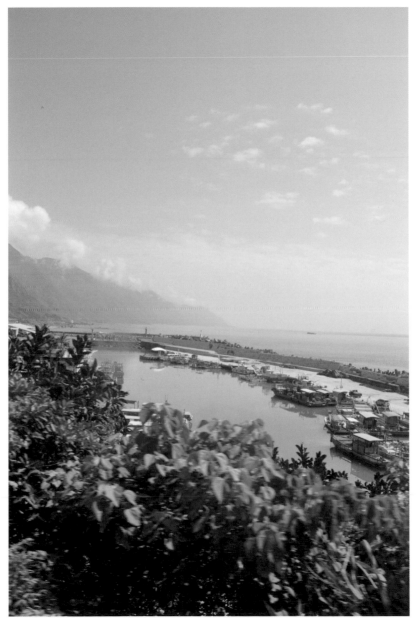

接近花蓮時，開始出現市鎮。

我覺得工作中人們的樣子真好看，從巴士上拍了不少照片。

然後，我在花蓮第一次買了鐵路便當。

一直想要在車站跟大家吃一樣的便當，終於在這裡成真，感覺好高興喔。

我一邊等著火車，一邊吃著。

這是我最喜歡的時間，想事情也最容易有進展。

火車沒多久就將我帶到了台北。

台北車站到畫廊很近，但我仍是迷了路。

終於到達畫廊，為我的台灣環島行暫時畫下了「，」號。

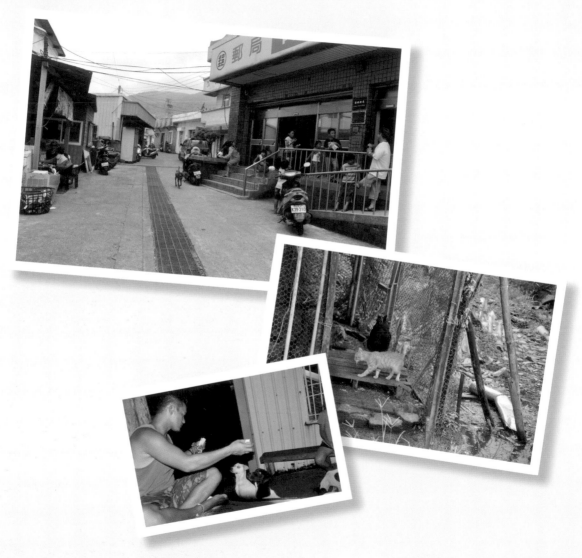

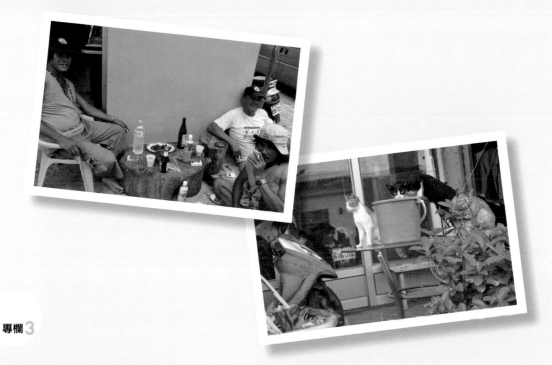

台灣沒有生活的界限

在台灣時，我看見了非常美好的生活光景。

那就是，人事物之間沒有生活界限。

像是小狗、貓、鳥兒，可以完全不爭鬧地一起進食的景象；或是廟埕前放著長凳，有許多人聚集在那裡，廟宇就像是庭院與起居空間一樣，以曖昧的狀態存在著。

這真的好棒啊！我想，是因為這裡的人很大方才能這樣吧！

除了廟宇如此，其他像是停車場或是民宅前也會有長椅或沙發，讓人可以閒坐交流。

蘭嶼沿海有許多大家都能休息的場地，完全沒有區分從這裡到那裡是誰家的地，戶外的空間全都是大家的院子。

這一點讓我感受到生活的豐裕。

攝影｜王建揚

回到台北

接下來！！！！！！！
旅行結束回來以後就是開始創作了！！！！
到了畫廊後，我立刻開始規劃創作的進度與計畫表。

還有要測試蝴蝶立體作品中要置入的錄像投影效果、確認使用的素材、沖洗，而旅行時拍的照片也
要請業者幫忙修片。
同時還有旅行一路畫下來的塗鴉、速寫要進行。

回來後的幾天都待在旅館，不過後來為了製作作品，我搬到了工作室，從這時開始正式的製作。

※

「會綻放嗎？會蛻變嗎？會閃耀光芒嗎？」的意涵

我結束旅程後，馬上開始思考展覽的主題。
最後，我想出來的展覽名稱就是：「會綻放嗎？會蛻變嗎？會閃耀光芒嗎？」

強烈地想要蛻變、想要改變現狀的我，懷抱在美麗盛開的花朵、蛻變後的蝴蝶、閃亮的
星星之間，想讓人也能像這樣地交流變化。
但是，我怎麼想都沒想到完美的呈現方法；
之後開始旅行了，我仍一直思考著。

旅行的時候，我思考著人們的行為。
要做或不做都沒關係的事，為何還是有人會做呢？
一定要做的事情，是什麼呢？
想做的事情，是什麼呢？
相信的事情，又是什麼呢？

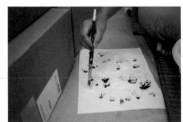

攝影｜王建揚

之後回到台北開始製作時，突然想到，我從小到大一直在想卻沒有答案的問題，並不是我得找答案，而是由我為自己定下了這個行動與想法。

因此，我一直想著旅行的意義，是原本就不存在的，因為那是我給自己定下了這樣的一件事。

而且，人與花、蝴蝶、星星不一樣，在自己既定而相信的道路認真地前進著，繼續工作著、生活下去，這不就是綻放、蛻變與閃耀光芒嗎？

也就是說，誰都不會成為花、蝴蝶或星星那樣。

這話聽起來好像很悲傷，但不是這麼回事的。

因為這樣想，所以走在自己相信的道路上的人，他散發出來的光芒更閃耀，也讓他創造出來的世界更加閃亮。

我想，真正的希望，不就是這樣的東西嗎？

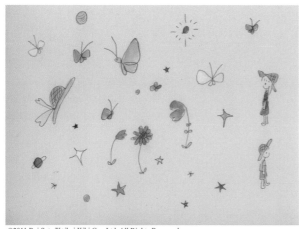

回到日本 · 後記

我下次想要挑戰看看沒有止境的旅程。

這個想法代表了在出發前，旅程就已經開始了；也就是說，一切都是旅途上的軌跡。

我希望帶著這個意識，繼續旅行。

而且，這本書沒有結局。

非常感謝您讀了這本書，希望未來我們還會再相見！

特別感謝

Jupy 與她的朋友們

張紓萍 Jupy
吳佳穎 Chas（Kodomo san）
洪棨桐 Che
梁右穎 Andy

相關業者

李小個（藝術戰爭公司）
辰展廣告創意設計有限公司
加啡貓
賴映仔
菊池 Kurage

Kaikai Kiki 台北畫廊

江明玉
郭台晏（Mikan）
郭鵬輝
林佩沂
曾其瑢
歐宇軒
廖珮妏
邱景妮

Kaikai Kiki

村上隆
笠原千秋
高橋光惠
北原新
田崎奈央
Bradley Plumb

其他想要致謝的對象

Mikan 的雙親
阿嵐民宿老闆
旅途中相遇的所有人
家人朋友
看完這本書的你

藝創作 004

會綻放嗎？會蛻變嗎？會閃耀光芒嗎？
日本藝術家佐藤玲的台灣創作之旅

作者｜佐藤玲
翻譯協力｜林徑
編輯協力｜王筱玲、郭台晏
責任編輯｜賴譽夫
平面設計｜蔡南昇

主編｜賴譽夫
行銷、業務｜闕志勳
發行人｜江明玉
出版、發行｜　大鴻藝術股份有限公司 大藝出版事業部
　　　　　　　台北市 106 大安區忠孝東路四段 311 號 8 樓之 6
　　　　　　　電話：(02) 2731-2805 傳真：(02) 2721-7992
　　　　　　　E-mail：service @ abigart.com
總經銷｜　　　高寶書版集團
　　　　　　　台北市 114 內湖區洲子街 88 號 3F
　　　　　　　電話：(02) 2799-2788 傳真：(02) 2799-0909
印刷｜　　　　韋懋實業有限公司

2011年12月初版 Printed in Taiwan
©2011 Rei Sato/Kaikai Kiki Co., Ltd. All Rights Reserved.
定價380元　著作權所有，翻印必究　ISBN 978 986 86764-9-7
最新書籍相關訊息與意見流通，
請加入Facebook粉絲頁 | http://www.facebook.com/abigartpress

國家圖書館出版品預行編目資料

會綻放嗎？會蛻變嗎？會閃耀光芒嗎？：日本藝術家佐藤玲的台灣創作之旅 / 佐藤玲 作.
----- 初版. ----- 臺北市：大鴻藝術, 2011.12
192面；19×19公分 --（藝 創作；4）

ISBN 978-986-86764-9-7（精裝）
1. 美術　2. 作品集　3. 臺灣遊記

902.31　　　　　　　　　　　　100023588